돌과 바람의 조형 — 이타미 준

손의 흔적

돌과 바람의 조형, 이타미 준

손의 흔적

—

2014년 11월 20일 1판 1쇄 인쇄
2014년 11월 25일 1판 1쇄 발행
2023년 1월 10일 1판 4쇄 발행

엮은이 유이화
옮긴이 이희라
펴낸이 강찬석
펴낸곳 도서출판 미세움
주소 (07315) 서울시 영등포구 도신로51길 4
전화 02-703-7507 **팩스** 02-703-7508 **등록** 제313-2007-000133호
홈페이지 www.misewoom.com

정가 19,800원

—

이 도서의 국립중앙도서관 출판예정도서목록(CIP)은 서지정보유통지원시스템 홈페이지(http://seoji.nl.go.kr)와
국가자료공동목록시스템(http://www.nl.go.kr/kolisnet)에서 이용하실 수 있습니다.
CIP제어번호: CIP2014030840

—

ISBN 978-89-85493-79-6 03600

돌과 바람의 조형

이타미 준

손의 흔적

유이화 엮음

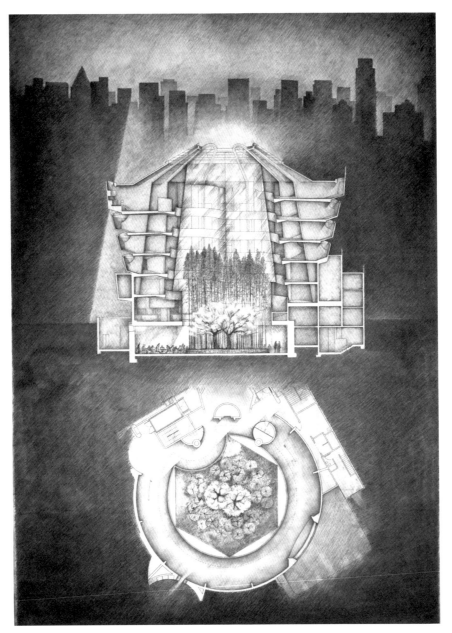

나는 풍토, 경치, 지역의 문맥 속에서
어떻게 본질을 뽑아내 건축에 스며들게 할지를 생각한다.
조형은 자연과 대립하면서도 조화를 추구해야 하고,
공간과 사람, 자신과 타인을 잇는
소통과 관계의 촉매제여야 한다.

책을 펴내며

국적 대한민국, 한국 이름 유동룡庚東龍.
하지만 일상의 생활은 일본에 있었던 건축가 이타미 준.
한국과 일본 그 어느 쪽에서도 늘 이방인이라는 시선을 받아온 고독한 건축가.
나의 아버지.

　고국에 대한 목마름에 30대 중후반부터는 이 땅의 구석구석을 여행하고 공부하며 고국의 아름다움을 일본에 알리고 싶어 하셨습니다. '조선건축', '조선민화'라는 제목으로 일본이라는 나라에 한국의 건축과 민화들을 소개하는 최초의 책을 펴내기도 하셨습니다. 그 후로도 고국에 대한 사랑은 곳곳의 인터뷰와 글에서도 많이 찾아볼 수 있습니다.

　늘 우리의 백자를 곁에 두고 나의 스승이라며 예찬을 아끼지 않으셨습니다. 혼자 약주하실 때는 어김없이 도자기를 안주 삼아 혼자만의 탐구에 빠지곤 하셨는데, 한국의 도자기에서 느껴지는 따뜻한 우윳빛 표면, 손으로 만지면 절로 달라붙는 질감, 그 온기와 자연미를 그대로 건축에 담고 싶어 하셨습니다.

가슴속에 태극기를 품은 채 귀화에 대한 그 숱한 유혹들을 뿌리치며 재일교포로서의 설움을 온몸으로 견딘 아버지십니다. 그 누구보다도 투쟁에 가까운 삶을 사셨음에도 예리함 뒤에는 우리의 도자기들처럼 온유와 겸손을 잃지 않으셨던 나의 아버지 이타미 준.

한국과 일본이라는 국경을 넘어 세계적인 건축가라는 타이틀에 확신을 주었던, 프랑스 〈국립 기메 박물관〉에서 아시아인 최초로 개인전이 개최되었을 때 그들은 이타미 준을 '일본에 사는 한국 건축가'라는 다소 길고도 독특한 수식어를 쓰기도 하였습니다.

〈국립 기메 박물관〉 관장은 전시 초청문에 이타미 준에 대한 평가를 다음과 같이 남겼습니다.

"이타미 준은 예술가로서, 동시에 건축가로서 전통의 굴레에서 자유로워질 수 있었고, 시공을 초월한 독창성과 현대성을 지닌 예술작품을 창조해왔다."

또한 프랑스 정부가 예술문화훈장 '슈발리에'를 수여하면서 자크 시라크 대통령은 다음과 같이 수훈 이유를 밝혔습니다.

"이타미 준은 현대 미술과 건축을 아우른, 국적을 떠나 세계적 예술성을 지니고 있다. 그의 작품은 프랑스 국민들에게 아시아 문화의 깊이를 체험할 수 있는 소중한 기회를 제공하여 그 공로를 인정한다."

그 순간에도 어느 일간지와의 인터뷰에서는 고국의 후배들을 위해 먼저 길을 만들어 기쁘다는 말을 남기며 고국애를 감추지 못하셨습니다. 이렇듯 건축가 이타미 준은 동양만이 표현할 수 있는 미학, 특정한 지역에 뿌리를 내리고 있지만 모든 사람이 공유할 수 있고 시대를 초월한 이타미 준 식의 미학을 구축해 나가기 위해 투쟁해 온 건축가이셨습니다.

〈중앙일보〉와는 다음과 같은 인터뷰를 남기셨습니다.

"그 땅에 살아왔고, 살고 있고, 살아갈 이의 삶과 융합한 집을 짓는 것이 제 꿈이고 철학입니다."

오늘날 컴퓨터의 지배를 받아 현대 사회에서 만들어지고 있는 건축에는 온기가 사라지고 디자인의 독특성에만 쏠려 감동을 잃어가고 있다며 안타까워 하셨습니다.

전통과 현대에 대한 강한 인식을 가지고 그 지역에 뿌리를 내려야 하는 건축이 컴퓨터에 의해서 만들어지는 과한 콘셉트와 화려한 형태에 밀려 그것이 곧 정신문화 황폐로 이어지지 않기를 간절히 바라셨습니다.

스스로 '마지막 남은 손의 건축가'라 지칭하며 드로잉으로 그 넘치는 건축 열정을 발산한 철저한 아날로그 건축가이셨습니다. 이 시대에 결여되어가고 있는 따뜻한 온기와 야성미 그리고 감성을 부여잡고 싶은, 일종의 염원을 담은 후대를 위한 어떤 의식과도 같은 것이었습니다.

이렇듯 그의 드로잉들에는 강렬한 염원을 담은 메시지가 있고 일생의 투쟁이 담겨 있으며 그의 건축 인생의 사상이 담겨 있습니다.

"건축가는 도공의 마음과도 같이 무심으로 건축을 만들어야 한다."

달 항아리와 같은 건축, 도시와 자연이 공존하는 건축, 손과 몸의 온기가 묻어 있는 건축, 그 지역의 특성과 재료를 어우러지게 한 건축을 만들고자 늘 되뇌던 말씀입니다. 건축가인 나를 드러내기보다는 겸손한 자세로 대지를 대하고 겸허한 마음으로 건축을 해야 한다 하셨습니다.

이제는 아버지 자신이 늘 말씀하시던 대로 '무無'로 돌아가셨지만, 아버지의 흔적이 남은 수많은 작품들의 드로잉들과 스케치들의 일부를 엮어보았습니다.

이 책 한 권에 건축가 이타미 준의 사상과 철학을 모두 담아낼 수는 없겠지만, 다소 독특한 환경을 가진 건축가 이타미 준의 '손의 흔적'인 대표작품들을 통해 그가 그토록 전달하고 싶었던 메시지를 느끼고 공감할 수 있는 기회가 되었으면 합니다.

감사합니다.

2014년 10월
유이화

차 례

나의 드로잉

내게 드로잉이란 확실한 형태를 띠지는 않으나 건축의 한 단면이나 포름을 파악하기 위한 생생한 영위이며, 모순으로 넘친 선의 집합체와도 같다. 또 그 자체가 건축에 대한 원초 체험이며 건축에 대한 구조의 연속이기도 하다.

어떤 막연한 입체를 서서히 흰 종이에 현실의 형상으로 본뜨면서 점과 선을 겹치고 반복하며 반전시켜 가는 사이에 윤곽과 더불어 이상하리만치 주장을 품은 입체, 그러니까 형상이 드러나는데, 그 순간 건축물이 놓인 장소, 위치, 시간, 그리고 교차하는 자연 등이 투영된다. 그러한 과정, 즉 점과 선의 중층과 차단은 많은 의문을 던진 채 아무 말 없이 내게서 서서히 멀어진다.

드로잉은 그리는 이의 신체와 가장 가까운 탓인지 정신상태가 여지없이 드러난다. 몸의 컨디션이 좋고 기가 충만할 때는 본뜬 형상에 호흡, 리듬마저 느껴지는데, 반대로 잔뜩 긴장하고 마주하고 있자면 매우 답답하고 자유롭지 못하여 결국에는 전부 지워버리고 싶은 충동에 휩싸인다.

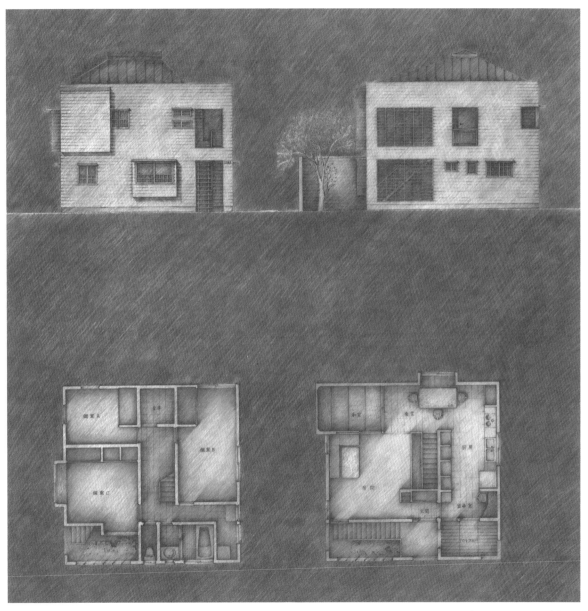

〈Vermillion Color House〉 | 1980

실체화될 그 어렴풋한, 손으로 더듬은 입체의 윤곽과 연속. 그것들을 끌어안는 그 순간 건축물의 스케치를 넘어 새로운 표현의 각성, 심오한 영혼과 같은 어떤 대상과 맞닥뜨리게 된다. 그 대상이 뚜렷이 드러날 때 그것을 건축을 위한 드로잉이라 말할 수 있으리라.

나의 건축 작업에서 글과 드로잉은, 솜씨는 서툴어도 사람 냄새가 나고 따뜻한 피가 흐르는 건축을 되돌아보기 위한 훈련의 선이라고 하겠다. 그것은 모두 살아가기 위한 것이고 심장이 뛰는 것과 같은 것이다. 사각형 안에 원을 그리고 그 형상이 공기와 같이 청명하고 생명을 머금은 것으로 드러나 말을 하는 것처럼 느껴질 때, 그것도 어떤 경지에서 보면 말이라고 생각한다. 그리고 내게는 새로운 건축을 위한 표현이라고 할 수 있다.

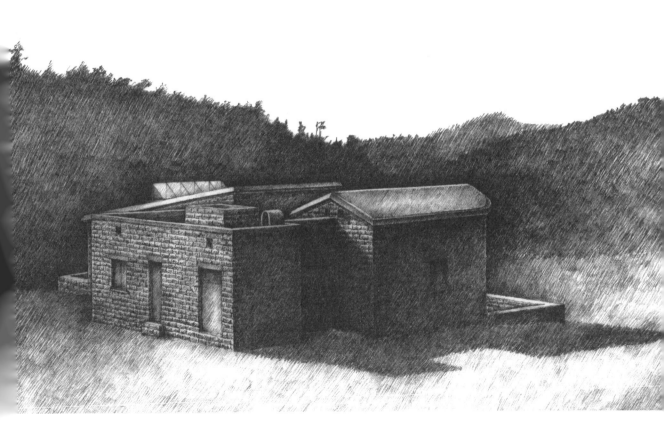

만일 건축에서 완벽함만을 추구한다면
의심할 여지도 없이 기능으로 다듬어진,
차갑고 무미건조한 공간이 되고 말 것이다.

Mother's House | 어머니의 집 | 1971 | Shizuoka, Japan

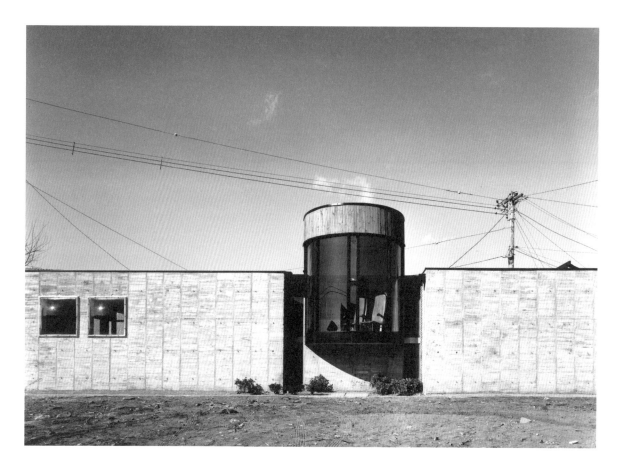

이 집은 내 어머니의 집이다.
비록 내가 그 집을 지은 건축가라고 할지라도 내가 만든 것은
절반만이리라. 나머지는 이 집에서 살게 될 어머니가 만들고
채워가는 것이기 때문이다.

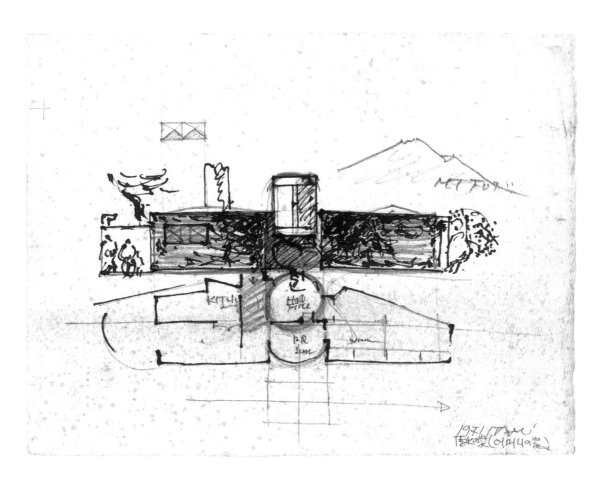

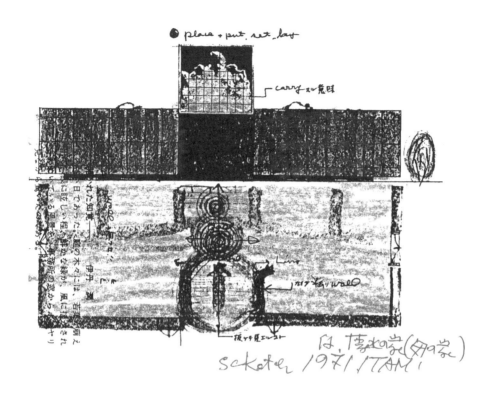

● place + put. set bow

carryする覧旺

sketch 1971 ITAMI

は、博物の家 (舟の家)

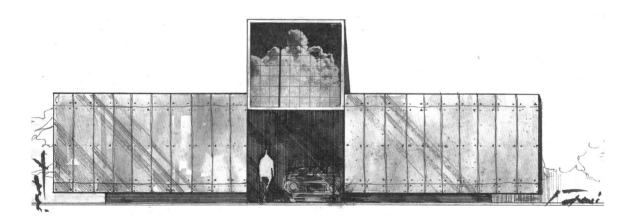

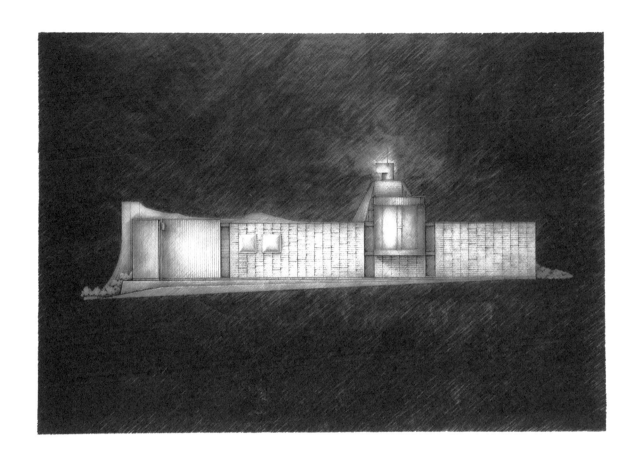

건축가의 데뷔작을 작가의 길을 향한 이정표라
말할 수 있을지 모르겠지만,
그들의 작품을 보면 신선하고
다소 광기 어린 작품이 많은 것은 분명하다.

The House of Marginal Space I | 여백의 집 | | 1975 | Tokyo, Japan

백색이 발하는 언어를 듣고자 했다.
나에게 흑(黑)과 백(白)이란 단순한 색체가 아니라,
공간의 언어로서 생각해 보고자 하는 전위적인 서론이다.

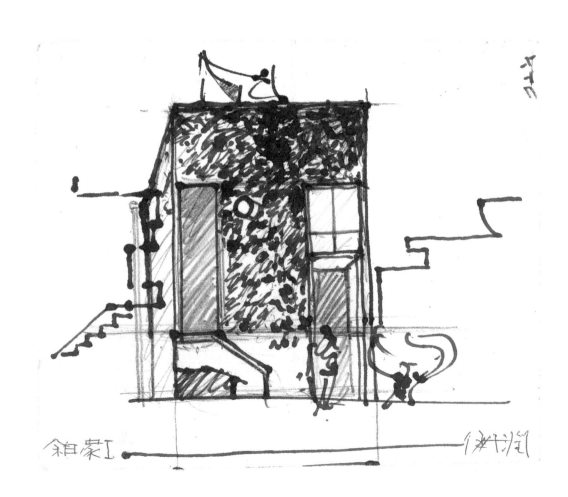

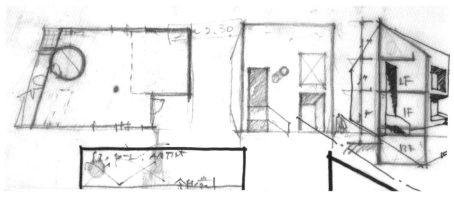

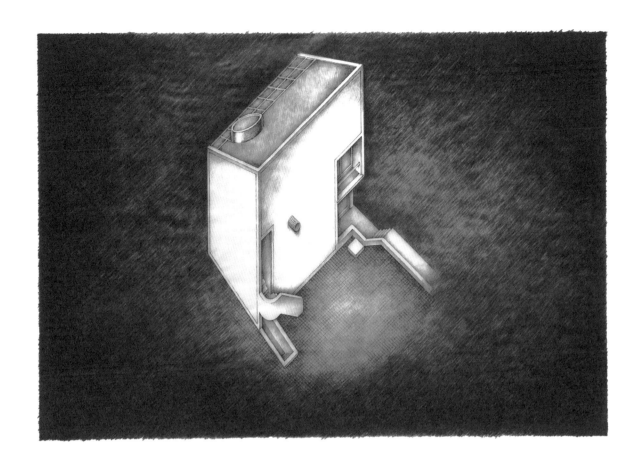

이 공간은 다름아닌 거주의 여백으로 기능하는 것이리라.
여백이기에 더더욱 미지의 어떤 것, 예기치 않은 것들과 만나는 장으로서,
이 단순명쾌한 공간이 그 단순명쾌함으로 인해 빛을 발하기를 의도했다.

India Ink House | 먹의 집 | 1975 | Tokyo, Japan

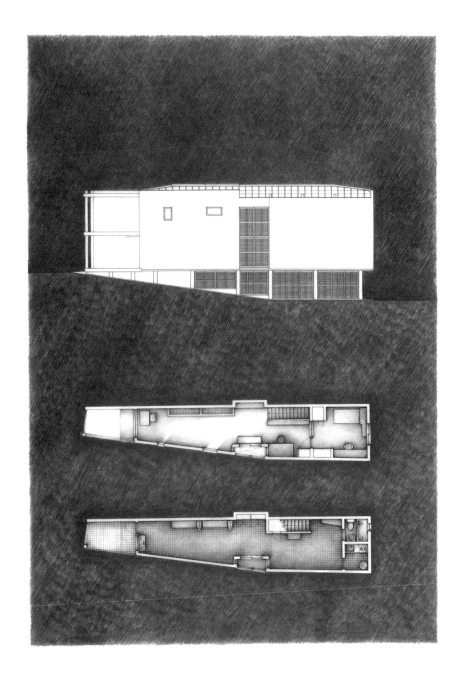

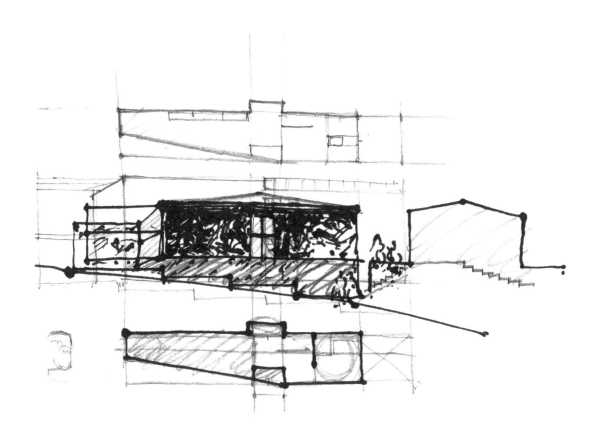

내 마음은 언제나 밝음과 어둠, 긍정과 부정 사이를 오가며
어렴풋한 빛을 추구한다.
어쩌면 이 어두운 상자는 나에게 있어서
도시라는 바다에서 표류하는 상처입은 배와 같은 미묘한 기분이 든다.
밝은 2층은 해치를, 어두운 1층은 배 밑을 연상시킨다.
나는 아직 육지와 바다 사이를 표류하고 있는 소년 같다는 느낌이 든다.

유독 긴 직사각형 모양의 1, 2층 방은
사(舍)와 랑(廊)의 의미와 방위를 함께 갖는다.
'사즉랑(舍卽廊)'의 공간이자 '랑즉사(廊卽舍)'의 공간인 것이다.
거주공간 안에서 열린 공간의 의미와 한계에 대한 물음으로
계획하고 사유한 것이다.

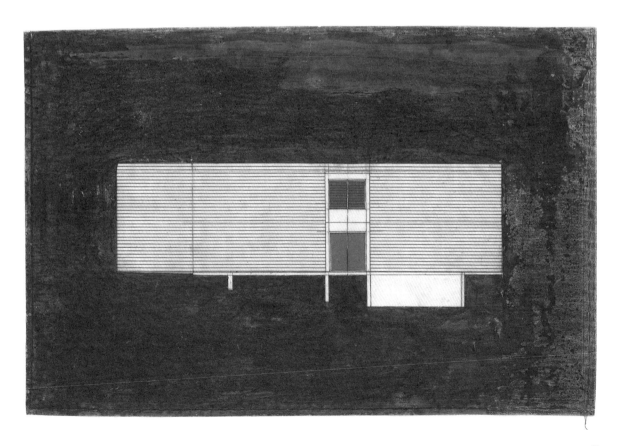

건축가의 집

건축을 한다는 것은 어떤 일일까? 과연 그렇게 폼 나는 일일까?

현실적인 형태를 추구하며 기능이라는 녀석과 마주하다 보면 건축물들이 호흡하며 조금씩 공기 속에 녹아들기 시작할 때 비로소 안도의 한숨을 내쉬는, 그런 작업들의 반복이다.

드로잉에서 손을 떼고 적당한 거리를 두고 바라보고 있노라면 흐뭇해질 때가 있다. 반대로 형태의 음영이 생동감은커녕 서로 뒤엉켜 답답하게 느껴질 때면 바라보는 눈이 공허해지고 손의 감각도 무겁고 거칠어진다. 흰 종이 위에 어떤 막연한 입체를 현실적인 형상으로 본뜨는 느낌으로 점과 선을 겹치고 반복을 거듭하다 보면, 윤곽과 더불어 이상하리만치 주장을 품은 입체, 형상이 드러난다. 그렇게 그린 점과 선의 중층과 차단은 내게 무언의 질문을 던진다.

정면으로 맞닥뜨려 차츰 실체로 옮겨질 그 어렴풋한 입체의 윤곽과 연속을 품에 끌어안는 순간, 건축을 위한 드로잉을 넘어 새로운 표현의 각성이 일고 심오한 영혼과 같은 어떤 대상과 마주하게 된다. 그렇게 또렷하게 드러난 대상을 건축에 담고 싶다.

순간적으로 점이 선의 형상을 띠게 될 때, 그것이 비록 종이 위를 스쳐간 얼룩일지라도 내 몸을 통과해서 태어난 선은 찢어버리고 싶지 않다.

– 〈먹의 집〉에서 어떤 생각

내 건축 작업에서 '글'과 '드로잉'은 따뜻한 피가 흐르는 건축을 재조명하려는 저항시의 '인트로'이기도 하다. 그 모두가 내게는 살아가기 위한 것, 심장의 박동과도 같다. 또한 내 건축의 한 단면이자 삶을 향한 언어의 연속이다. 사고의 밑바닥을 흐르는 초조함과 호흡, 전모가 기입된 생생한 과정인 동시에 공간에 대한 두려움의 흔적이기도 하다.

잔뜩 긴장하면 나도 모르게 손놀림이 뻑뻑해지고 형상으로 드러난 것들이 튀어올라 종이 위에 도드라진다. 정말이지 긴장이라곤 찾아볼 수 없이 모던 재즈를 연주하는 유연한 손이었으면 좋겠다. 추상적인 형태에 겹쳐 그린 수많은 원들, 그 지저분한 조합의 흔적들로 가득한들 어떠하리. 그러한 프로세스야말로 지금 번민에 가득 찬 재즈 피아니스트의 손놀림과도 닮았다. 이 프로세스야말로 사람과 사물의 뒤엉킴, 삶에 대한 집착과 추구, 동시에 수많은 의식을 거쳐 각성된 특수한 해답이며, 그러한 연습 과정을 통해 얻은 해답이 소중함을 깨닫는다.

– 재즈클럽에 있어도 마음은 집에 있는 드로잉에

내가 애용하는 수첩 여백에는 읊조리듯 뱉어낸 막연한 언어들이 작게, 때로는 크게 새겨져 있다. 유난히 도드라진 것이 마치 기호와도 같다. 욕지거리도 없고 불평도 전혀 없다. 아마 불평 같은 것은 건축을 위한 종이 위에서는 금기어라서 사람 간의 대화나 풍경 속에 내뱉거나 말할 엄두조차 나지 않아 냉담하고 묵직한 바다 속에 떨쳐버리는 것이리라.

문득 주거의 본질은 그 내부에 있음을 깨닫는다. 모든 것은 시간을 필요로 하고 그 속에 생명이 깃들어 삶을 영위해 가는 것일지도 모른다. 나를 포함해서 말이다.

－ 우리 집 기초공사를 끝내고 그날의 대화에서

우리 집 도면 한쪽에는 이런 말이 적혀 있다.

토지와 온도, 습도 조건 등에 따라 서서히 변해 가는 그 내부 공간의 형태가 자연스럽게 드러나 외부를 위한 형상을 갖추게 될 때 …
적으로 모습을 드러내어 외부를 위한 형상을 띠게 될 때 …

뒤에 이어진 글들은 말이 되지 않는다. 애매한 선이 흐르고 있을 뿐이다. 그리고 '형상과 기능은 그 경계를 명확하게 재단할 수 없어서 형상은 어떠한 기능을 갖고 기능은 어떠한 형상을 갖는다'라는 글이 이어진다.

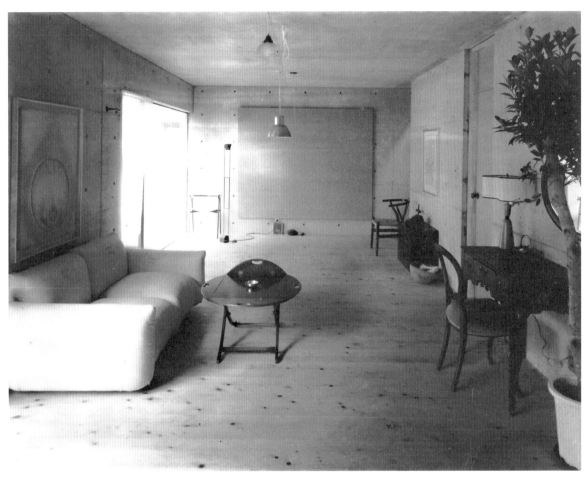

〈여백의 집〉 내부

내게 '글'과 '드로잉'은 건축이나 사물의 윤곽을 본뜨기 위한 수단임은 물론, 내 삶을 위한 조율이다. 그 자체가 건축에 대한 원체험과 확인에 필요한 절차이며 건축을 향한 사랑의 구조, 부드러움의 구조라고도 할 수 있다.

〈톰보 하우스〉부터 지금 내가 살고 있는 미완성인 〈여백의 집〉에 이르기까지, 그 집을 짓던 그 순간 내 건축에 대한 집착이고 목숨을 불태운 결과이다. 그러나 바라던 바와 달리 몰두하면 할수록 흐릿하고 흐물흐물한 세계가 되어버리는 느낌이다. 투명한 드로잉이 있기에 그 건축은 양자 사이의 어딘가에 있는, 조율되지 않은 피아노의 불협화음에 가깝다. 그러나 분명히 말할 수 있는 것은 건축에 대한 내 염원, 사람으로서 어떤 태도를 취할 것인가, 어떠한 언어로 말할 것인가에 대한 생각들, 삶의 근원에 대한 고민, 사람에 대한 정이 담겨 있다는 점이다.

건축은 건물주를 전제로 해서 만들어지는 형상이다. 현실적인 요구나 세속적인 조건, 때로는 금전적 문제들과 같은 온갖 현실이 늘 건축을 둘러싸기 마련이다. 여러 사안에 대한 문제는 실용면에 대한 건물주의 인식을 자극하면서 직감과 통찰로 조율해간다.

지은 지 10년이나 된 〈톰보 하우스〉, 아마도 주변의 거칠고 둔중한 것들에 매몰되고 말았을 〈마치다의 집〉, 형태상의 콘셉트가 승리한 〈시미즈의 집〉, 사회적 반향을 일으킨, 흰 지도 위 붉은 펜 표시와 같은 〈아시야의 집〉, 우주 로켓의 마지막 캡슐이 주택가로 내려앉은 듯한 형태를 부각시킨 〈Metaphysical point〉. 이런 건축 형상을 참고한 후속 작업들을 돌이켜보니 영혼을 불태우고 뼈를 깎는 마음으로 해답을 고민한 결과였다는 생각이 든다.

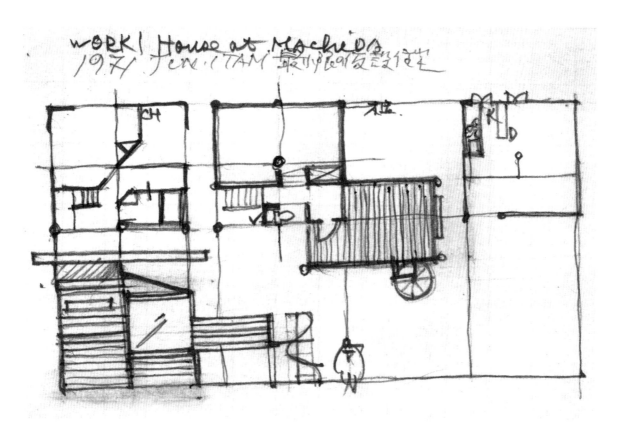

〈Tombo house〉| 1971 | Machida, Tokyo

The House of Marginal Space II | 여백의 집 II | 1981 | Tokyo, Japan

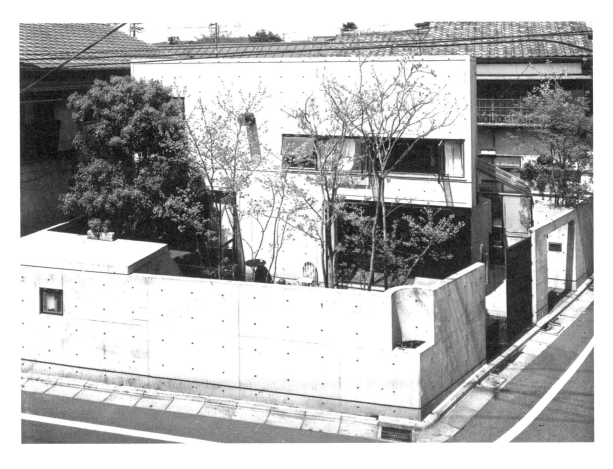

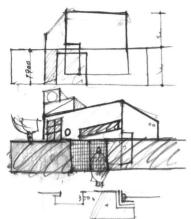

비가 오면 맞고 추울 때는 몸을 부르르 떨면 그만이다.
이러한 호흡은 일상적이고 미적지근한 요소를 일단 차단하고
자기만의 세계로 들어가는 계기를 부여한다.
비록 떨어진 공간이지만
이 방에서는 안채의 분위기가 느껴진다.

건축가가 자기 집을 설계할 때면 지나치게 고민하는
경향이 있다. 다 지어놓고는 매달린 흔적이 집안
곳곳에 드러나 짜증스럽기까지 한다.

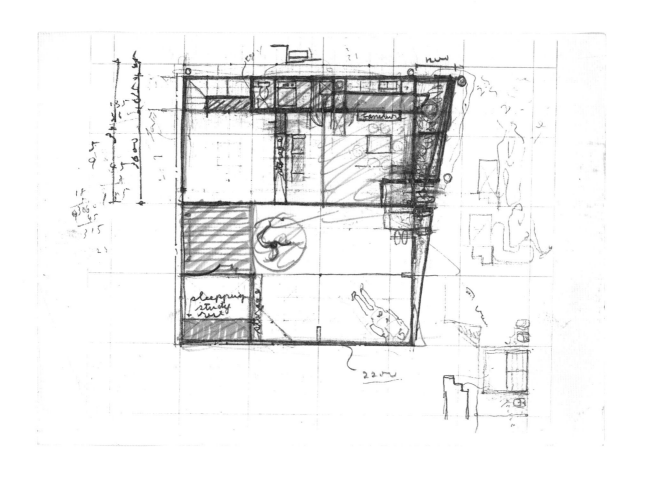

이 집은 마당을 사이에 두고 두 개의 크고 작은 상자가 마주보는 모양으로 지어졌다. 구조적으로는 담과 본체가 연결되어 있고 작은 콘크리트 상자는 나의 명상의 장소이자 서재인 사랑방이다. 일상을 벗어난 공간이기는 하나 작업을 하면서도 가족의 기척을 충분히 느낄 수 있다.

Onyang Museum | 온양민속박물관 | 1982 | Onyang, Korea

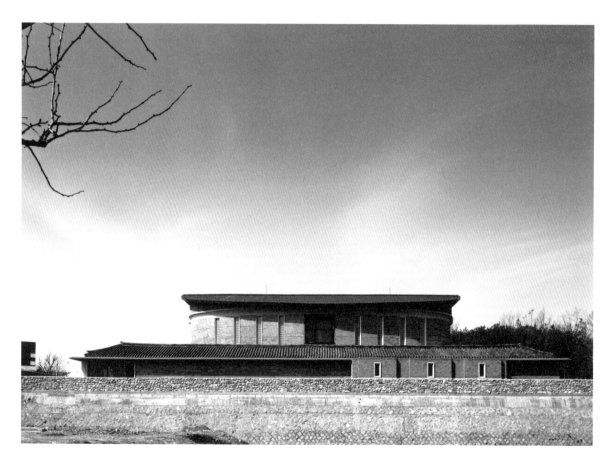

회화와 조각, 문학과 사상, 또한 미술과 건축.
이들과 오늘날의 관계를 살펴보건대
양자는 서로 자극하면서도 각기 자립해 있다고 볼 수 있다.

이 '흙으로 빚은 조형'은 현대 건축에 절실하면서도
해결하지 못한 과제로 남아 있는 '지역성과 현대 건
축'의 관계성에 접근하려는 것으로, 지각적인 동시
에 의식적이라는 양의성을 품고 있다.

이 주제로 내 작품, 아니 작품이라기보다 자립하는
건축물을 만들어 현대 건축에 제시하고 싶었다.

그 지역에 내재된 그 지방의 역사성을 체현하면서
내 정신성과 사상을 완벽하진 않지만 충실하게 실
행했다.

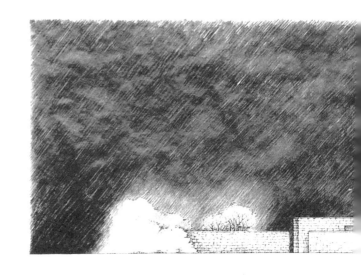

엄격히 자연과 풍토성으로부터
일대의 건축 외관을 얻어내어
그 풍경에 융합시킨다.
근대 건축에서의 탈피를 의미하며,
곧 자립하는 건축,
인간 본연의 건축으로서의 시발점을 의미한다.

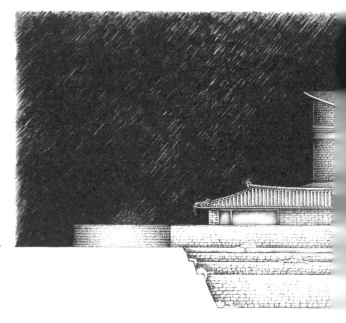

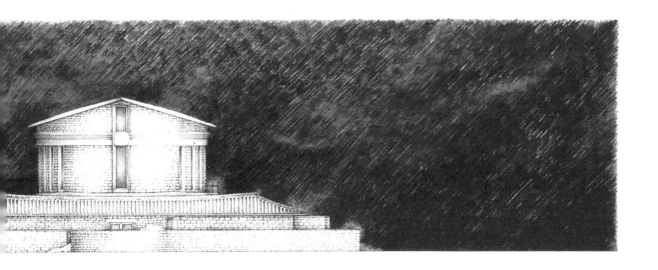

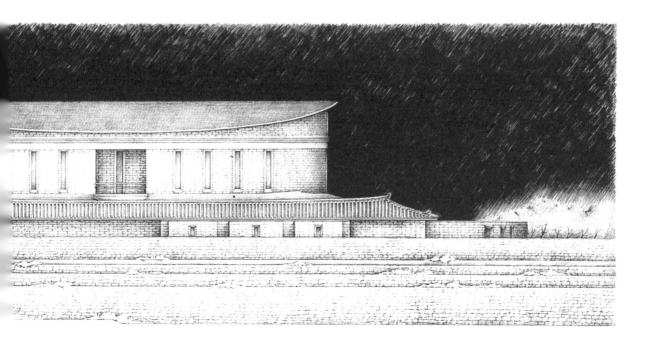

하늘과 땅 사이에 자립하는 건축

유라시아 대륙에서 불어오는 '바람'은 매서웠다.

점성을 띤 붉은 흙과 살을 에는 듯한 바람 앞에 서자 나의 건축과 언어가 이 벌판에 희미하게나마 투영되어 발가벗은 듯한 원형적 이미지가 드러났다.

근대의 기술이 빚어낸 어떤 사물도 이 벌판과도 같은 풍경 속에서는 힘없이 풍화되고 말 것이다. 산의 색깔도 오늘과 내일이 다르다. 산기슭은 아직 초록이 남아 있지만 꼭대기에는 낙엽이 나뒹굴고, 능선은 흰색으로 뒤덮여 영기靈氣가 깃든 장엄한 광경이 펼쳐진다.

이 땅의 풍경 속에서 개체로 존재할 건축의 외관은 견고하고 뚝심 있는 강인함이 느껴져야 한다고, 어머니 나라의 풍경이 땅 속에서 신호를 보내는 것 같다.

최근 몇 년 간 나는 유난히 붉은 빛을 띤 이 황토에 집착하고 있다.

1975년부터 한국의 시골에서 흙벽돌로 지은 민가들을 보았다. 특히 햇볕에 말린 황토벽돌로 지은 곳간이 인상에 남았는데, 외벽은 오랜 세월 비바람에 깎여 있었지만 자연과 풍토성 속에서 마치 숨 쉬고 있는 것같이 관능적이고 아름다웠다.

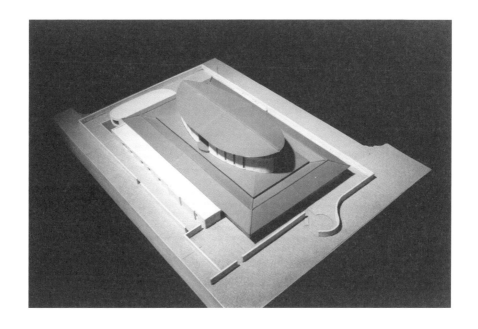

예나 지금이나 이 나라의 무덤은 모두 흙의 조형물이다. 지역성과 풍토성이 짙은 시골집, 땅에서 솟아오른 원초적인 반원 형태의 무덤에서 흙과 불꽃, 그리고 흙으로 빚은 조형의 원점을 발견한 느낌이다.

자연이 준 원초적인 소재인 흙은 가소성과 약간의 탄력, 그리고 확장성을 지닌다. 이번에 맡은 〈온양민속박물관〉은 시골집에서 모티프를 얻었다. 근대의 벽돌을 만드는 방식처럼 황토를 틀에 넣어 누른 후 햇볕에 말려 초벌구이 상태의 흙벽돌을 만들었다. 흙을 주제로 혹독한 자연 환경과 풍토성 속에 자립한 이 건축물은 그 풍경에 맞설 수 있는 외관을 갖춘 셈이다. 그것은 결국 근대주의, 근대 건축으로부터의 탈피를 의미할 뿐 아니라, 고독하게 자립하는 건축과 도덕적인 건축의 시작을 의미했다.

　　늘 그렇듯이 빠듯한 예산에서, 그 지역의 돌과 흙으로 지역의 특성과 풍토에서 싹튼 전통 방식으로 건축물을 짓는 것은 새로운 표현의 가능성을 개척하려는 노력이다. 이것은 단순히 관념을 다루는 것이 아니라, 실체로 증명되는 반근대주의적 의식이다. 실제로 자르고 두드려 쌓은 돌에 콘크리트를 바르고 철근을 두르는 일은 상당히 힘들었지만, 새로운 창조를 향해 한 걸음씩 내딛어야 했다. 실로 적재적소에서 이루어진 야성野性의 건축이었다. 지역 사람들과 함께 가혹한 상황에 대처하려면 매우 강인한 의지가 필요했고, 무엇보다 그들과 함께하며 '어디서 누구를 위해 만들 것인가'를 고민해야 했다.

　　관념적으로 도면을 조작하거나 미의식을 고집하는 것이 아닌, 수많은 흙벽돌을 만들기 시작해서 그것을 쌓아올리기로 모든 작업이 끝났다.

　　나를 에워싼 벽은 언어의 의미를 포함하여 너무나도 두꺼웠고 불투명한 상황과 뒤엉켜 있었지만 이 야성의 건축을 위해, 이 지역 사람들을 위해 발걸음을 멈출 수는 없었다. 흙을 굽는 불꽃에 담긴 내 영혼을 건축에 대한 메시지로 삼으련다.

Sculptor's Studio | 조각가의 아틀리에 | 1985 | Kagawa, Japan

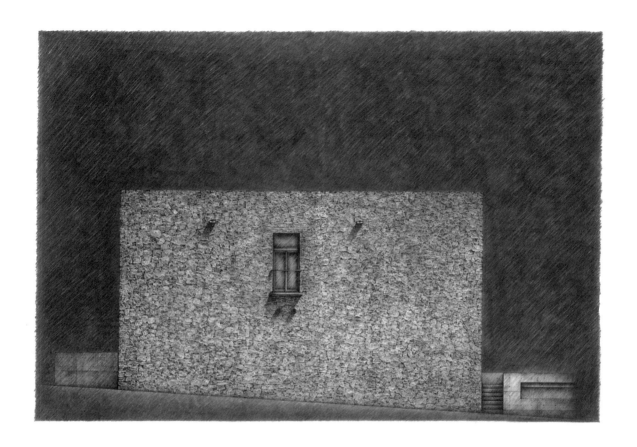

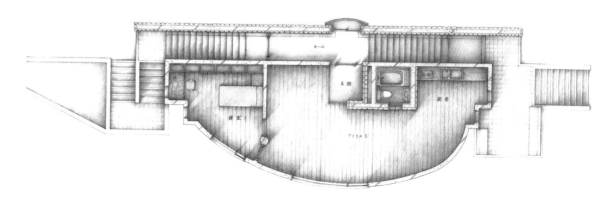

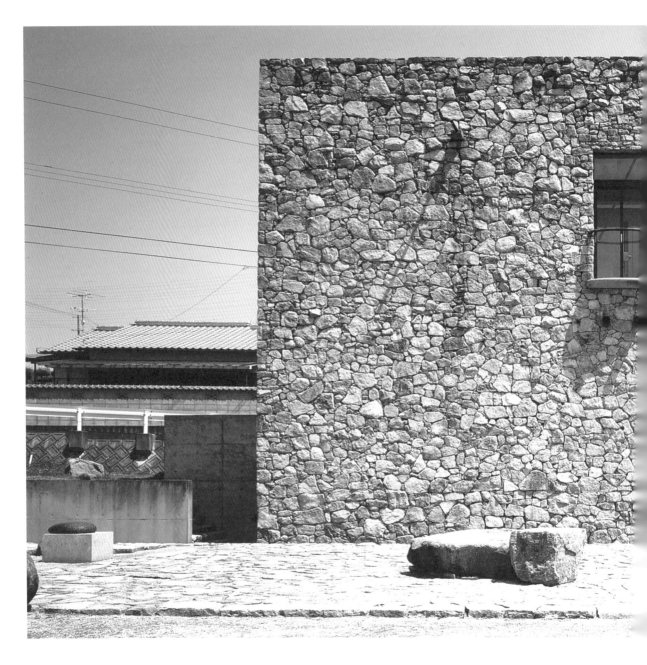

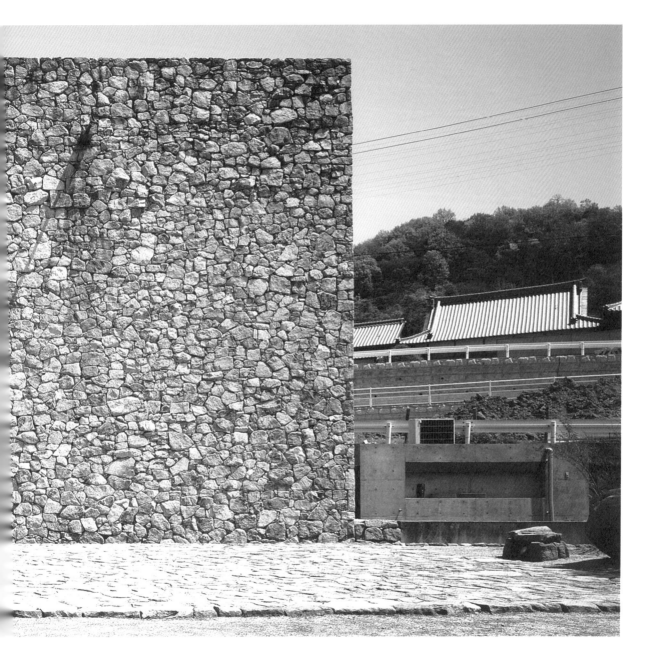

이 돌병풍은 주변 공간과 뒤섞여 비대칭성을 가진 모호한 형상이 되어
그 공간에 꼿꼿하게 조응하면서 무(無)의 매체로서
나를 새로운 추상으로 또는 새로운 자연으로 몰아간다.

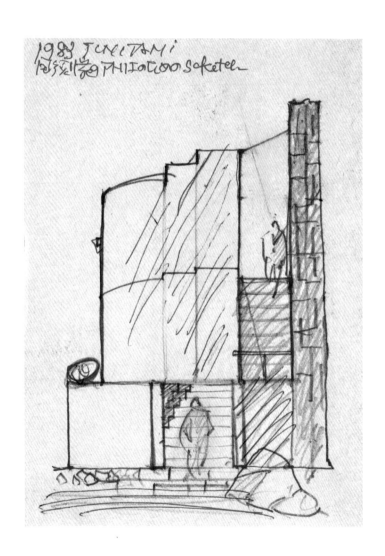

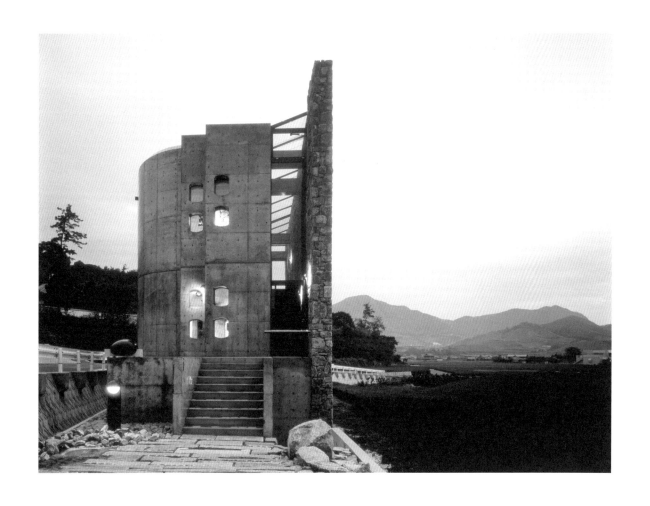

지극히 평온한 이 토지에 새로운 긴장감을 불러들이기 위해
바다를 향해 강인한 수직성을 갖는 돌담과 산을
의도적으로 품은 입체로 만들었다.

Carved Tower | 각인의 탑 | 1988 | Seoul, Korea

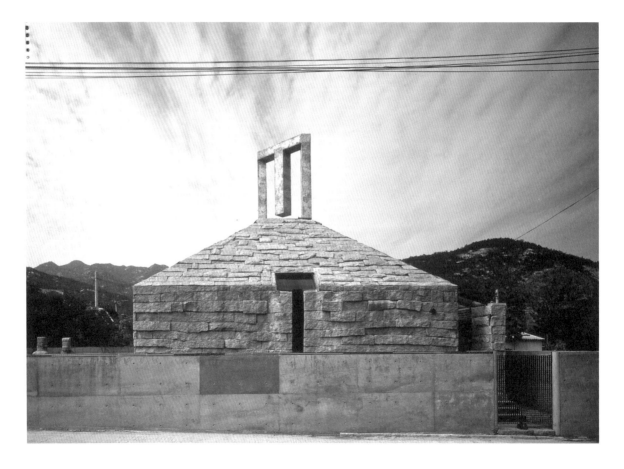

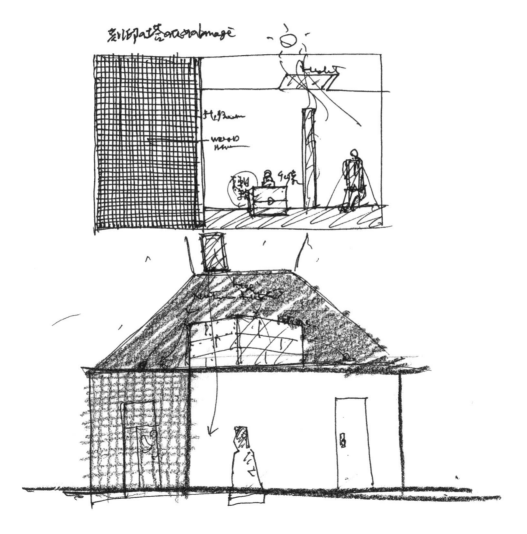

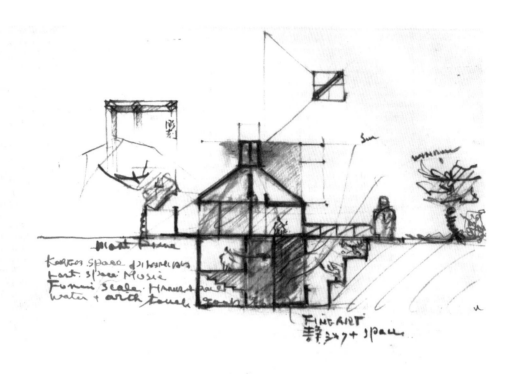

Plant House

Konto space of Performance
Lost space: Music
Fumi Scale. Human space etc
water + arth touch

FINE ART
青彡ジャクト space

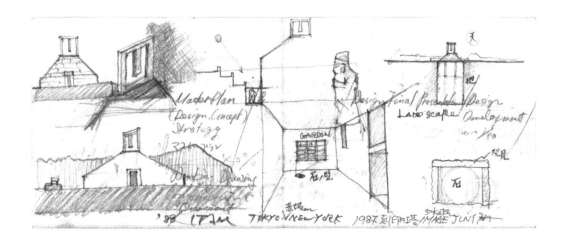

MasterPlan
(Design Concept)
Strategy
マスタープラン

Working Drawing

Development

'88 17ジム TOKYO/NEW YORK

Design Final Presentation Design
LANDSCAPE Development
 1/50

GARDEN
石1層

1987刻印加工 IMAGE JUN ジム
 sketch

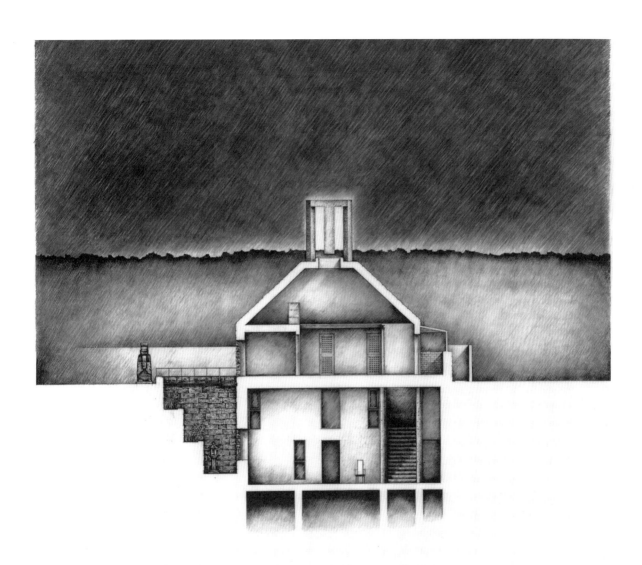

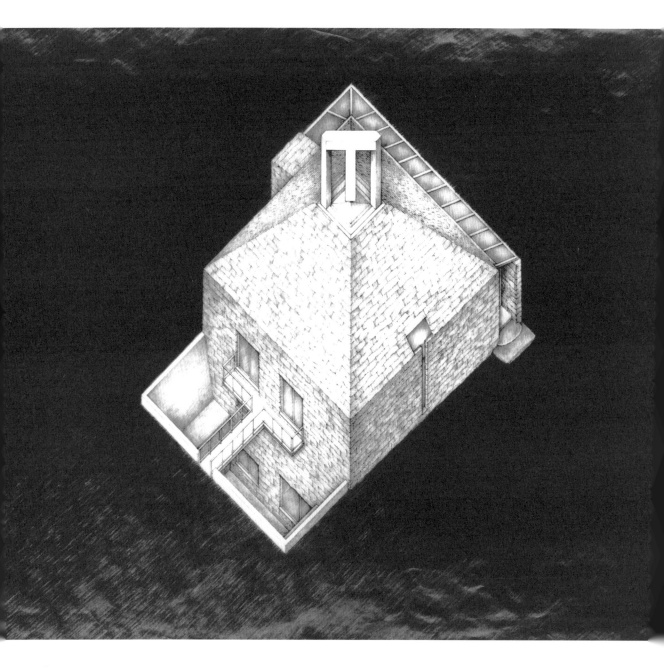

64

나의 건축행위는 실재(實在)이다.
경험하지 않은 세계를 비현실이라고 한다면
비현실은 확실히 실존한다.

각인의 건축

흙과 돌, 나무. 소재가 무엇이든 예술작품은 현실의 온갖 것들을 연상시키며 그것들을 한없이 '무無'로 만들어버린다. 그리고 '무'에 한없이 근접하여 살아 있는 실재와 같이 느껴지는 예술은 우리에게 아름다운 전율로 다가온다.

　마치 로봇과 같아서 존재를 느낄 수 없는 그림자와 같은 건축이 있다고 한다면 분명 그것은 우리에게 공포의 대상이 될 것이다. 공예품 같은 아름다움과 정교함을 살리고 기술을 한껏 활용한 건축이 과연 감동을 주는가에 대한 논의는, 건축물에 가려진 보이지 않고 느낄 수 없는 내면의 세계와 이어졌을 때 비로소 의미를 갖는다. 그것이 먼저 해결되지 않는 한 그 건축은 불쾌한 그림자에 불과하다.

　이번 서울에 지은 〈각인의 탑〉은 규모가 크지는 않지만, 마치 지축과도 같이 땅 깊숙이 뿌리를 박고 있다. 아티스트의 스튜디오 용도로 지었지만 후일 자료를 보관할 수 있도록 설계하였다. 건축은 항상 비용이 문제여서 보통은 그 지역에서 나는 돌과 흙을 쓰는데, 이번에도 공간을 만드는 실마리를 지역에서 구할 수 있는 돌에서 찾아 새롭게 표현해보았다.

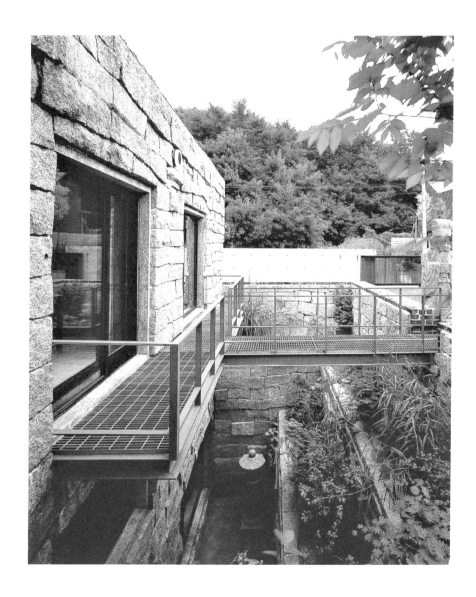

미야케 리이치 씨가 7년 전에 지은 〈온양민속미술관〉을 '흙으로 빚은 장대한 실험'이라고 평했는데, 〈각인의 탑〉에서는 폐자재인 돌을 이용하여 새로운 전율을 실험한 셈이다. 상품화, 규격화되어 바로 갖다 붙이기만 하면 되는 돌이 아니라, 야성의 소재를 쌓아올린 새로운 시도였다. 내게는 새로운 소재의 발견을 의미하기도 했다.

자연에서 캐낸 원석은 그 자체로 아름답다. 보통은 자연 소재인 돌을 다듬고 크기별로 잘라서 상품화한다. 그 과정에서 돌의 거친 면은 버려지는데, 나는 그런 아름다운 돌들이 새로운 소재가 될 수 있음을 직감했다. 내 건축행위는 실재이다. 경험하지 않은 세계를 비현실이라고 한다면 비현실은 분명히 존재한다. 그것은 실제로 살아 있음을 의미하는 것이다.

유난히 먼지가 낀 붉은 벽돌을 두른 주변의 주택들, 또 새롭게 세워질 도시의 주택들. 도시적 소비 속에서 언젠가는 잔해가 되어버릴 그 풍경에서 폐허가 될 징후를 예감하며 조각을 닮은 건축이 진행되었다. 언젠가는 낡아 쓰러질 도시에서 내가 선택한 건축의 기본개념은 피라미드 형상이었다. 또 단순히 조각을 올리는 받침이 아니라 '조종釣鐘'의 이미지, 범종이 하늘로 상승하는 모습이었다. 건축물을 지축으로 삼아 최상부의 조각은 더욱 하늘로 치솟은 모습이다.

원초적인 조형을 통해 땅과 하늘에 기원하는 건축의 의미를 강하게 담아보았다. 폐자재인 돌을 소재로 한 건축을 이집트의 피라미드와 견주어 그 존재감을 논할 생각은 없다. 그러나 현대 건축에서 모든 시각언어가 표현되는 지금, 조형의 순수성을 획득하기 위해서는 그 지역의 전통에 뿌리를 둔 상태에서 자연스럽게 문맥을 추출하고 작가의 강인한 기원를 담은 조형감각과 자유로운 시대정신이 밑바탕에

있어아 한다. 기억을 상실해 가는 도시 건축의 흐름 속에서, 언젠가는 허물어져 갈 그 주변의 시공간에서, 이 건축이 기억을 옮겨 새겨 넣은 〈각인의 탑〉으로서 '존속하는 저항의 조각'이기를 의도했다.

특성과 풍토가 빚어낸 전통 구법을 접목시키려고 노력했지만 시공 도면대로 공사가 진행되지 못했다. 그럴 때면 내 신경은 온통 예민해졌다.

새로운 표현의 가능성을 추구하는 행위는 단순한 관념 조작만으로는 무력하고 의미가 없다. 그것은 결국 근대주의에서의 탈피를 의미할 뿐 아니라, 고립무원으로 자립하는 건축의 시작을 의미했다. 그러나 나는 포기하지 않았다.

Church of Stone | 석채의 교회 | 1991 | Hokkaido, Japan

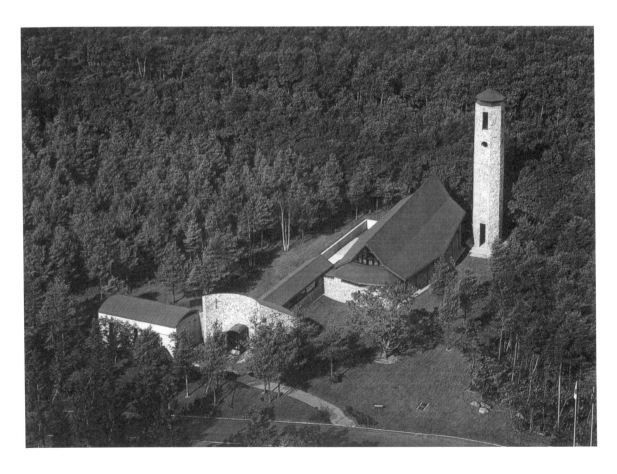

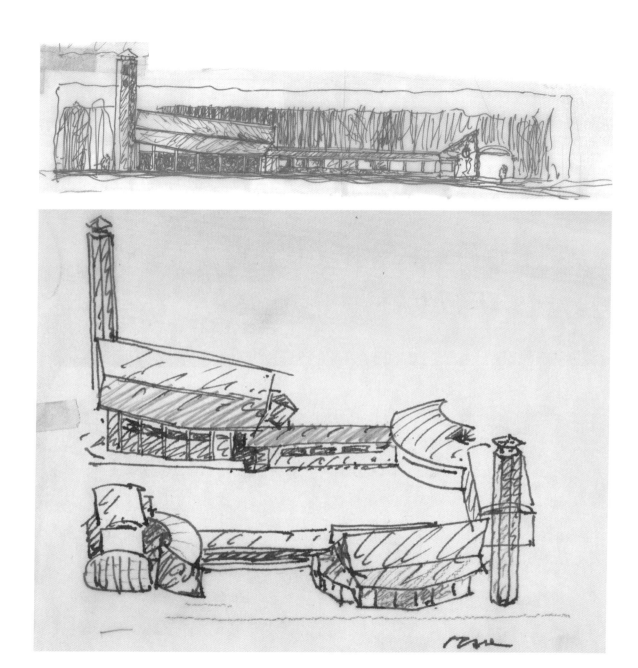

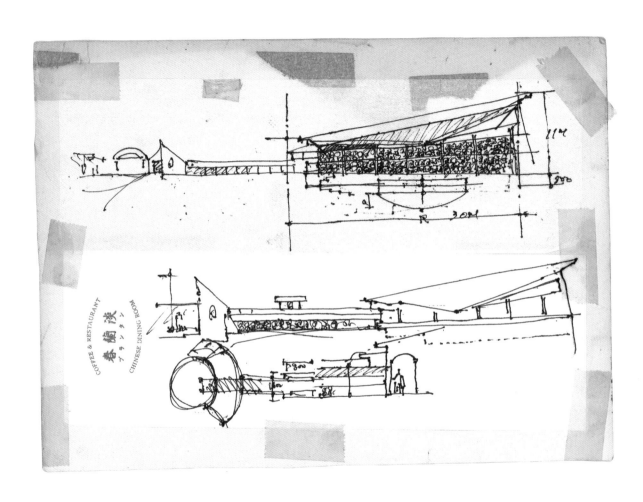

COFFEE & RESTAURANT
春蘭漾
プランヤン
CHINESE DINING ROOM

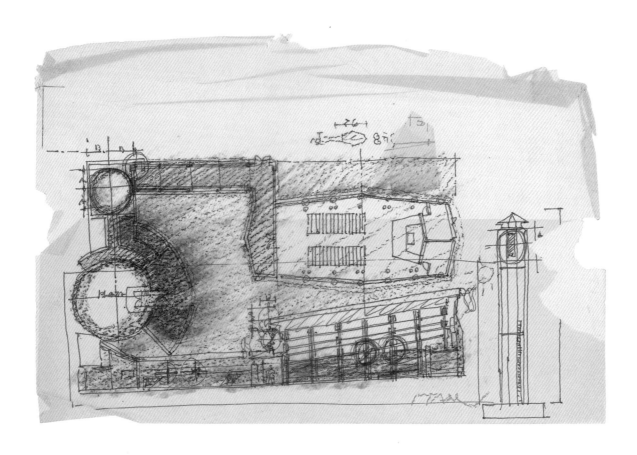

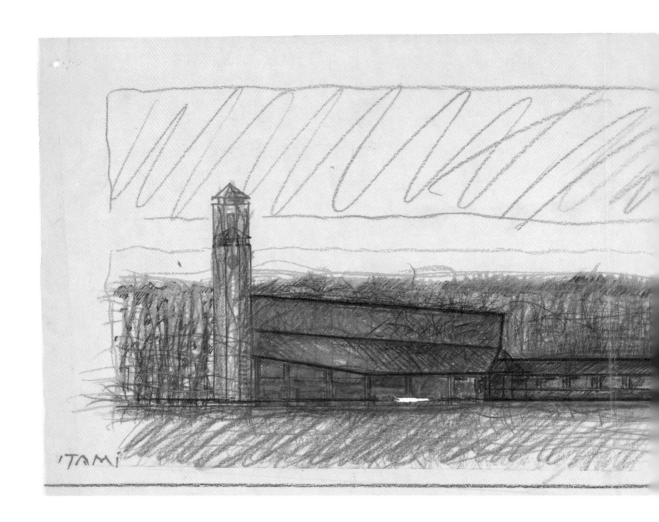

〈석채의 교회〉는 홋카이도 고마코마이시 남부에 있다. 처음에 현지를 보고 직감한 것은 이 풍경에 꺾이지 않고 견디는 건축, 그리고 아주 자연적이어야 한다는 것이었다. 이곳의 겨울 한파는 대단하다. 인간이 만든 무엇이든지 간에 한겨울엔 측은할 정도로 초라할 것이다. 점과 선에 의한 구성으로는 주위의 풍경이 사라져버릴 것 같다. 강인한 염원을 불어넣는 조형감각이 기저에 있어야만 하는데, 이 작업이 바로 나의 테마였다.

돌 그 자체,

나무 그 자체,

나아가 장소에 대한 강한 의미작용을 구하고

소재의 독특한 질감을 살려

조합하며 추상화를 거듭할 때

그것은 비로소 성(聖)스러운 것이 된다.

그리고 무(無)에 한없이 가까워질 때

무구(無垢)한 공간이 획득된다.

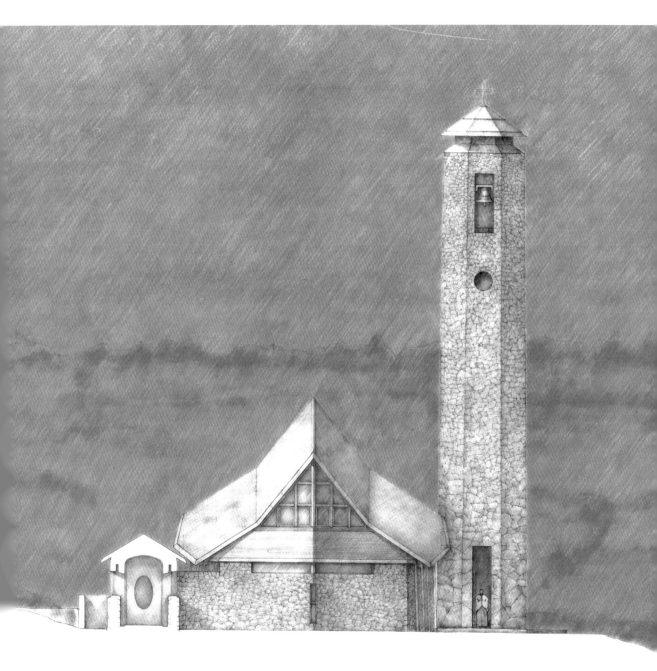

돌의 대화

가가와현의 〈조각가의 아틀리에〉, 〈만지샤萬治舍〉라고 이름 붙인 이토의 주택, 홋카이도의 〈석채의 교회〉 등 지금까지 돌을 사용해서 작업한 건축물이 있었는데도, 최근에서야 돌도 언어를 갖고 있다는 사실을 알게 되었다.

〈조각가의 아틀리에〉와 〈석채의 교회〉에 사용한 돌은 가가와현 아지에서 석공으로 일하는 이즈미 마사토시 씨에게 부탁해서 쌓은 것이다. 이즈미 씨에게 돌에 대해 많은 것을 배웠다.

사물은 제각기 언어를 갖고 있다. 종이면 종이, 나무면 나무, 돌이면 돌, 저마다 말을 한다. 이즈미 씨는 돌이 하는 말을 알고 있었다. 그가 내게 인상 깊은 이야기를 남겼다.

"돌은 참 정직합니다. 그리고 자기 위에 다른 돌을 올리는 걸 싫어해요."

"돌은 사람이 손으로 들어올릴 수 있는 크기가 가장 좋아요."

돌에도 눈이 있고 힘줄이나 신경 같은 것이 있는지 자기 위에 다른 돌을 올리는 것을 싫어한다니 왠지 돌이 살아 있는 생명체 같다는 생각이 들었다. 어설픈

〈석채의 교회〉 내부

초보자는 돌을 깨기 쉽지 않지만 볼 줄 아는 사람은 갈라지는 지점에 정확히 정을 대고 깬다고 한다.

또 돌을 쌓다 보면 오히려 돌들이 사람을 쳐다보는 것 같이 느껴진다니 참으로 신기한 일이다. 내가 돌을 바라보는 것이 아니라 내가 돌의 시선을 받고 있다니. 나만 그렇게 느끼는지는 몰라도 굉장하다는 생각이 든다.

그리고 돌을 소재로 한 건축으로 또 하나 예를 들자면 한국에서 작업한 〈각인의 탑〉을 지난 1월에 완성했다. 보통 석판으로 만들기 위해 채취한 돌의 가장자리는 잘라버리는데, 그 두께가 150㎜나 된다. 그냥 버리기에는 아깝기도 해서 길 만드는 데 그대로 갖다 깔았다.

풍토와 조형

〈석채의 교회〉에 돌을 사용한 이유는, 교회가 들어설 홋카이도의 남부 지역은

매우 황량한 땅이라서 인공적인 것은 겨울 한철이 지나면 모두 사그라지기 때문이다. 점과 선만으로는 견뎌내기 어려운데, 혹독한 자연환경에 맞서려면 어떤 덩어리의 형태여야 한다고 생각했다.

풍토에 맞는 조형이란 억지스럽지 않아야 한다. 어떤 조형을 그 풍토에 옮겨 놓는 것만으로는 제대로 된 조형이라 할 수 없다. 지역의 풍토에서 비롯된 조형이야말로 살아 있는 조형이기 때문이다. 따라서 풍토 속에 숨 쉬는 정수를 찾아내는 일이 중요하다. 〈석채의 교회〉는 점과 선만으로는 존재감이 없을 듯해서 무엇이 좋을까 고민한 끝에, 소재는 철저하게 돌덩어리를 고집하고 거기에 나무를 세우기로 했다.

〈만지샤〉도 마찬가지다. 건물이 있는 이즈는 따뜻한 지역이지만 소금기 섞인 바닷바람이 강하게 부는 곳이라 일반 재료는 버텨내기 어렵다. 지붕에는 천연동판을 사용했는데 이것도 어떤 의미에서 풍토의 건축이라고 할 수 있다. 섬유질인 나무 같으면 1년도 못 가 색이 바래고 만다.

〈조각가의 아틀리에〉는 세토의 바다가 내려다보이는 완만한 산등성이에 자리하고 있다. 바다 쪽으로는 수직으로 돌벽을 세우고, 산 쪽에는 부드러운 호를 그리도록 콘크리트벽을 세워서 대비를 주었다. 돌을 세운 데에는 기원하는 마음이 깔려 있는데 여기에 현대를 어떻게 접목시킬 것인가가 중요한 콘셉트였다.

일본의 돌쌓기

나는 자연에서 채취된 그대로의 거친 돌을 자주 쓰는 편이다.

자연석을 쌓아올리는 것은 아무나 할 수 있는 일이 아니다. 석공 이즈미 씨는

그만의 방식이 있고 조각가 나가레 마사유키 씨도 자기만의 방식이 있다. 돌쌓기는 균형의 미학인지라, 초보자가 다루면 균형이 맞지 않는다. 예전에 나가레 씨가 뉴욕에서 열린 세계박람회에서 일본관을 돌을 쌓아 선보였는데, 미국인들 눈에는 일본적 에로티즘이라며 위대한 힘을 느끼는 것 같았다. 다듬어지지 않은 돌과 나무를 쌓는 방식은 일본 특유의 정수인 셈이다.

일본의 돌쌓기는 큰 돌을 반듯하게 잘라서 쌓아올리는 서양의 방식과는 다르다. 같은 돌을 쓰더라도 자연에 가까운 느낌으로 깬 돌을 적당히 쌓아올린다. 지금은 석공이라고 부르지만 200여 년 전만해도 돌장이라 불렀다. 목수의 경우도 '나무를 세운다'라고 표현했고, 흙도 '바른다'고 하지 않고 '둔다'와 같이 원초적으로 표현하였다. 이러한 표현에는 매우 깊이가 있다.

그렇다고 옛날 방식을 고집하겠다는 뜻은 아니다. 단순한 원초주의가 아니라 거기에 21세기를 중첩시켜야 한다는 것, 자신의 감성을 중첩시켜야 한다는 뜻이다.

석공과의 작업

돌의 이미지를 석공에게 전달할 때, 가령 250㎜ 두께를 원할 경우 돌의 크기가 제각기 다르기 때문에 '플러스 마이너스 250'이라고 말한다. 혹은 '손으로 들어 올릴 수 있는 크기'라고도 한다. 〈석채의 교회〉를 지을 때에는 제단 벽에 조금 큰 돌을 4~5개 정도 넣어달라고 부탁했는데, 큰 돌이 어느 정도인지가 문제였다. 그럴 때는 간단한 스케치와 함께 대략적인 느낌을 전달하면서 전체적으로 균형감 있게 해달라고 요구한다. 스케치대로 완성되지는 않지만 석공에게 '느낌'을 어떻게 표현하느냐가 중요하다.

자연석을 쌓아올릴 때는 내가 그린 스케치와 똑같지 않더라도 균형 있게 완성되는 것이 더 중요하므로 돌의 이음새 같은 것에는 전혀 신경 쓰지 않고 돌을 쌓는 장인의 과묵한 손놀림만을 묵묵히 지켜본다. 그러면 알아서 가장자리, 상단부의 수평선, 모서리의 직선을 정확히 맞춰준다. 이러한 작업은 정말이지 일본 사람이 아니고는 불가능할 것 같다. 가만히 지켜보고만 있어도 선이 딱 맞아떨어지니 말이다.

스케치는 연필로 그린다. 돌은 너무 드러나지 않게 조심스럽게 그리는데, 연필로도 카메라로도 표현하기가 쉽지 않은 것이 돌이다. 돌의 농담은 표현할 수 없는 색이랄까. 그래도 이즈미 씨는 작업을 위해 스케치한 돌의 농담을 한두 달 간을 꼼꼼히 들여다보았다.

채석장에서 돌을 본다

나는 반드시 돌을 직접 보고 고른다. 석판 샘플 같은 건 보지 않는데 그건 시라이 세이치白井晟一 선생의 영향이 크다. 시라이 선생이 〈쇼토 미술관〉과 〈세리자와 게이스케 미술관〉을 작업할 때, 함께 한국에 있는 채석장을 찾은 일이 있다. 한국에서도 채석장을 찾는 건축가는 거의 없는지, 채석장에 온 건축가는 우리가 처음이라고 했다. 막상 가보니 훨씬 구체적인 이미지가 떠올랐다. 어떤 크기가 좋을지, 지금 설계하고 있는 건물에 어떤 돌이 어울릴지가 보이는 것이다. 이런 경험을 해보았기에 주제 넘게 한마디 하자면, 디자이너든 건축가든 돌을 사용할 계획이라면 반드시 채석장에 가볼 것을 권하고 싶다.

〈석채의 교회〉 제단

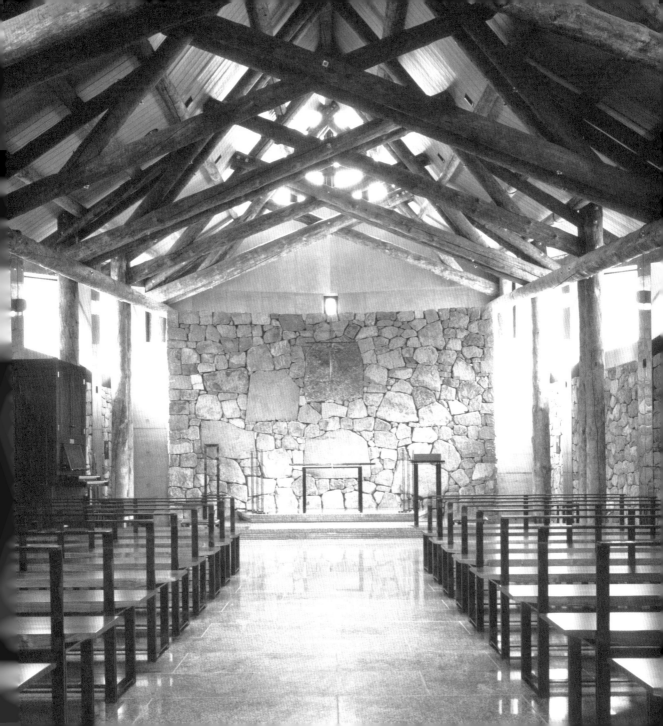

샘플로도 이미지를 떠올릴 수는 있지만 아무래도 실상과는 거리가 있다.

채석장은 신기한 곳이다. 이탈리아 카라라에 있는 이사무 노구치의 아틀리에를 방문했을 때 그곳의 채석장에 가 본 적이 있다. 거기에 홀로 덩그러니 서 있으려니 흥분이 되어 미쳐버릴 것만 같았다. 지구 반대편 끝으로 떠밀린 느낌이랄까. 사람 모습은 그림자도 안 보이고, 돌은 말을 걸어오고, 온몸에 소름이 끼쳤다. 돌의 말소리와 바람 소리만이 나를 에워싸고 있었다. 공포와 감동이 뒤섞인 느낌, 지구 끝에 온 듯한 기분이었다. 카라라에는 돌을 다루는 장인들도 훌륭해서 오로지 구상 조각 작업에만 매달리는 사람도 있었다. 여태껏 건축 작업에서 대리석을 쓰는 일은 별로 없었는데 언젠가는 꼭 써 볼 생각이다.

앞으로

당분간은 돌을 사용해서 자신만의 세계를 어떻게 표현할 수 있을지 고민하려고 한다. 나는 장인이면서 동시에 작가이므로, 장인의 손에 모든 것을 맡기기보다는 궁극적으로 어떤 표현을 모색할지, 돌을 쌓아 어떤 세계를 표현할 수 있을지에 대한 고민이 필요하다.

만약 돌을 쌓고 거기에 나무를 사용할 경우, 둘은 서로 다른 언어를 갖고 있어서 각각의 울림이 하나로 어우러져 또 다른 표현을 낳을 것이다. 사물의 관계를 중시하는 '모노파' 작가는 아니지만, 사물을 어떻게 다루느냐는 매우 중요하기 때문이다. 사람의 손길을 최소화한 사물의 본질을 끌어낼 것인가, 어떤 언어를 내뱉게 할 것인가의 문제이다. 앞으로 나를 포함한 건축가, 디자이너들은 사물을 다루는 방법에 대해 좀 더 신경을 써야 할 것이다. 단순히 '여기에 돌을 쌓으면 되겠다'가

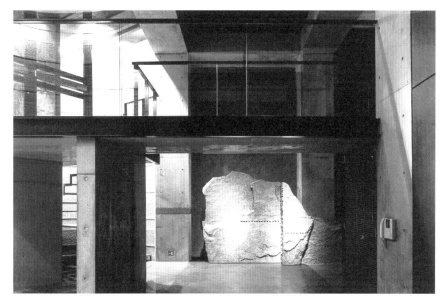

아니라, 왜 하필이면 돌을 쌓으려고 하는지를 먼저 자문해야 한다. 그리하여 언젠가는 돌 쓰는 솜씨가 좋다는 말을 듣고 싶다.

　이번에 도쿄 아카사카에 지을 〈엠빌딩〉에서는 조금 다르게 표현해 보고 싶다. 두 종류의 돌이 일정한 능선을 그리다가 맞부딪히는 이미지를 생각하고 있는데, 돌을 사용한다는 점 이외에 조금 더 의도적인 요소를 가미하려고 한다. 요즘엔 반짝반짝하고 매끈하게 빠진 건축이 많은 터라, 철저하게 묵직한 느낌으로 가보자는 생각이다. 원초적이면서도 현대적인 것을 어떻게 표현할 것인가, 거기에 내 사상과 철학이 드러났으면 하는 바람이다.

M Building | 엠 빌딩 | 1992 | Tokyo, Japan

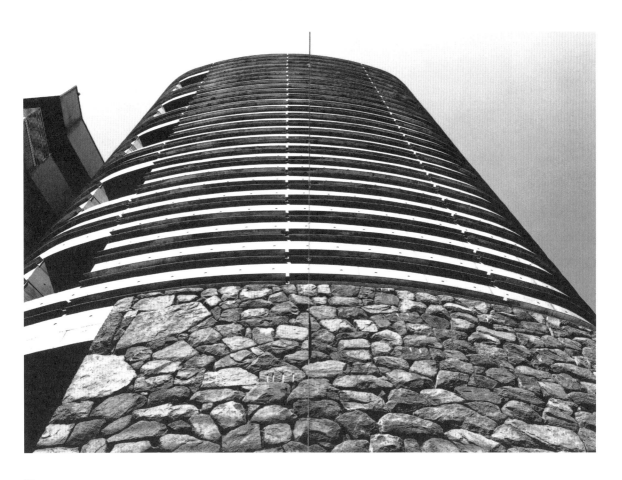

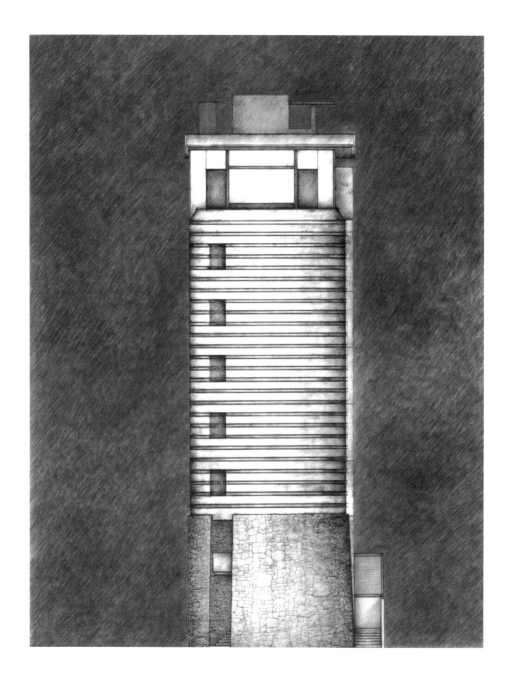

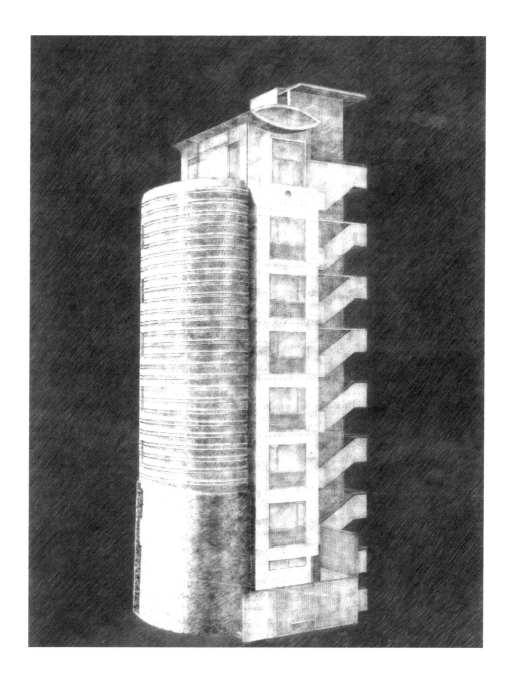

이 균질화된 거리의 흐름을 거스르는, 도시의 빈 공간에 우뚝 선
도시의 기둥이 되었으면 하는 마음을 담았다.

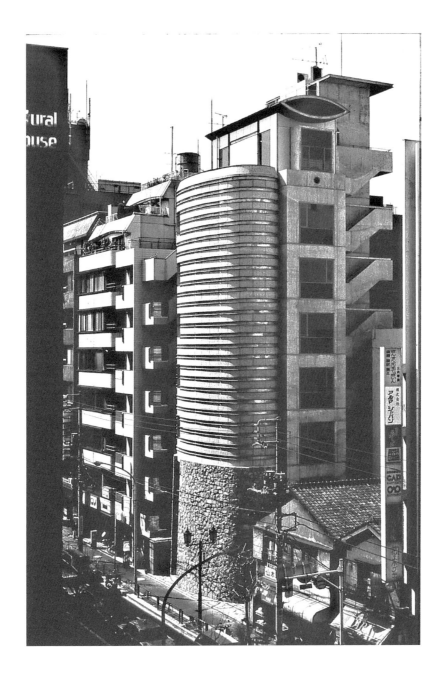

91

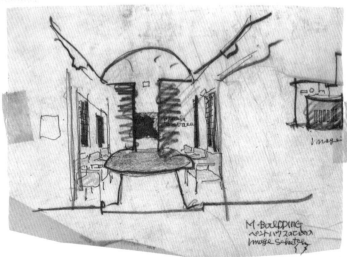

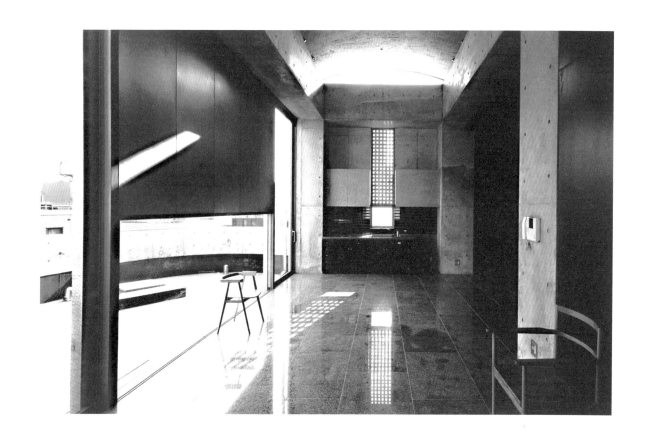

일본의 현대 건축에 본질적으로 결여되어 있는 그 무엇인가가 있다고 한다면
인간의 체온이라든가 건축에 있어서의 야성미일 것이다.

단순한 원시주의(primitivism)가 아니라,
거기에 21세기를 입혀야 한다.

훌륭한 사상에는 체온과 같은 것이 있다.
마찬가지로 훌륭한 건축에도 인간의 체온과 같은 것이 있지 않을까?

새로운 추상으로

흙과 돌, 그 소재의 여하를 불문하고 예술 작품은 현실의 모든 것을 연상시키며 그들을 끊임없이 무無로 되돌리는 존재이고 우리를 아름다움으로 전율시킨다.

〈온양민속박물관〉은 흙을 주재료로 한 조형이었으나 〈조각가의 아틀리에〉 이후에는 〈각인의 탑〉, 〈석채의 교회〉, 〈엠 빌딩〉과 같이 잘게 자른 돌을 조형으로 혹은 돌을 쌓아올린 병풍으로 삼아 현대 건축물에 추가했다. 말하자면 건축과 돌병풍과의 조응照應이라 하겠다.

잘게 부순 자연석을 쌓아올리는 과정에서 석벽의 능선에 모든 신경을 쏟았는데 조각 작품으로도 성립될 그 석벽은 단순히 자연석의 거친 질감이 아니다. 그 지역의 석공과 조각가의 호흡이며 손에 의한 작업이다. 따라서 예리한 감성으로 완성된 결과라고 할 수 있다. 그것에 구속을 부여함으로써 비로소 작품화되고 형태로 드러나 돌병풍이 되는 것이다.

그 돌병풍은 주위 공간과 어우러지면서 비대칭성을 띤, 파악하기 어려운 존재가 되어 그 공간과 냉철하게 조응하며 무無의 매체로서 나를 새로운 추상으로 혹

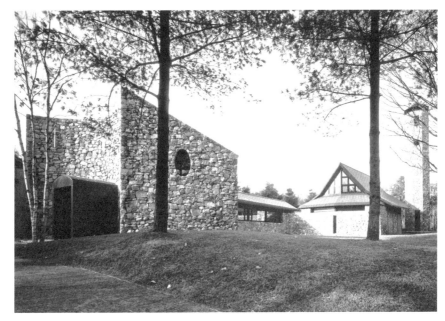

<석채의 교회>

은 새로운 자연으로 몰아넣는다.

　창조의 주체로서, 사람들이 서로 주고받는 온기와 생명에 대한 고귀함을 작품 밑바탕에 새기지 않는 한 역사 속의 새로운 참 리얼리티가 되기는 힘들 것이다. 독자성이란 국제적이라는 가상의 진공지대에 있는 것이 아니라 고유의 독특함을 어떻게 리얼리티로서 현대로 끌어들이는가에 있다. 따라서 현대 건축이란 자연과 공간에 조응시켜야 할 새로운 실험의 구체가 있어야 비로소 현대 건축이라고 할 수 있을 것이다.

모던 코리아에 빛을

마르셀 뒤샹이라는 현대미술작가가 있다. 1917년 뉴욕의 한 미술관에서 〈샘〉이라는 제목의 변기 작품을 전시하여 전 세계를 놀라게 했는데, 그때의 충격은 아직도 가시지 않고 있다.

변기에서 기능면을 지우고 작품화한, 소위 '관념예술'을 보여준 것이다. 사람들은 변기가 무엇인지를 잘 알고 있기에 그 기능을 따로 떼어놓고 생각할 수 없었다. 그렇기에 미술의 대상으로 삼을 마음도 없었고 또 그럴 수도 없었다.

그 후 많은 시간이 흘러 현대를 살아가는 우리는 공업사회에 너무나도 익숙해져 있다. 어쩌면 이런 사회현상까지 예측한, 풍자적인 미술이었을지도 모른다. 주위를 둘러보면 자연 그대로의 것은 거의 없고 모두가 디자인된 기능적인 제품에 둘러싸여 생활하고 있다. 휴대전화나 인터넷이 널리 보급되면서 시간의 구분은 없어지고 공간을 나누는 '벽'도 사라지고 있다. 미술이나 건축에서도 '간격'이나 '거리'와 같은 신체적 감각이 점차 엷어지고 있다.

도쿄에서 건축가 장 누벨의 전시가 개최되었다. 유리에 투영된 형상이 실상과 허

小論
MODERN・KOREAへ
伊井潤

상으로 교차하는 환상적인 건축인데, '착각에 의한 지각'을 일으키는 건축이라는 호평을 받았다. 균질화에 대항하며 유리의 환영성, 허상과 실상 사이에 의미를 두고 컴퓨터 그래픽을 중심으로 구성한 전시는 건축을 성립시키는 발상 자체를 바꾸고 SF적 가상 세계를 연상시키는 작품을 선보였다.

오늘날 종종 제기되는 의문, 즉 '예술이란 무엇인가', '예술은 무엇을 위해 존재하는가'라는 명제가 있기 때문에 마르셀 뒤샹의 변기와 컴퓨터 그래픽을 이용한 가상 건축에 대해 언급했다. 위의 두 작가를 부정하려는 것도, 긍정하여 그 의미를 평가하려는 것도 아니다. 굳이 말하자면 그들의 작품을 접한 내 마음에 새로운 감동이 전해지지 않아 아쉬울 뿐이다.

예술 '미'를 창조하는 것이고 시대에 따라 그 형태, 기술, 예술관은 다양하게 변화해 왔다. 구상에서 추상으로, '사물'의 세계에서 '사물이 배제된' 세계로. 예술의 진정한 의미는 지금까지 접하지 못했던 새로운 미를 창출하는 일이고 또 그 마음의 감동이라고 할 수 있다. 그리고 감상하는 입장에서도 여태껏 본 적 없는 새로운 미를 발견하는 것은 매우 행복한 일이다.

나는 건축에서 기능을 배제하고 싶지 않을 뿐더러, '디지털'과 '컴퓨터 그래픽'에 의존해서 공간을 구성하는 가상의 건축상을 따를 생각도 전혀 없다. 어디까지나 손의 흔적과 신체성을 고집하며 나만의 독자적인 모더니즘, 또는 나만의 장르로 단정 지을 수 있는 세계를 구축하여 밀고 나가고 싶다.

세계화의 바람으로 여러 문화가 서구의 가치기준으로 균질화되어 가고 있는 점은 참으로 염려스럽다. 그 중에서도 건축과 떼려야 뗄 수 없는 그 나라의 문화, 전통, 그리고 정신세계를 지금이라도 풍토를 되돌아보고 각각의 문화와 전통 속

에서 차근차근 탐구한다면 지역적이고 보편적인 현대 건축을 구현할 수 있지 않을까? 적어도 풍부한 감성이 넘쳐나는 작품들이 탄생할 수 있을 것이다.

진정한 독창성이란 지역의 고유한 문화에서 발현된 상상이 아니라면 그다지 의미가 없고 현대에서는 전혀 현실성이 없다.

내가 일본에서 태어나 일본의 건축을 통해 배운 것은 자연과의 대화이며 자연의 아름다움을 이끌어내는 건축을 하려는 것이다. 그리고

일본의 근대 건축을 통해서는 최대한 요소를 배제함으로써 얻을 수 있는 무無의 감촉과 정신적인 깊이를 배웠다. 한국에서도 배운 것이 상당하다고 새삼 느낀다. 자연과의 조화와 공존은 물론이고 자연적인 것과 문화적인 것과의 중용을 생활 철학으로 삼는 사상, '멋'이라는 말의 정신적인 의미의 심오함과 세련됨, 도자기에서 볼 수 있는 부드러운 선과 면, 무아의 세계, 그 부정형의 성질, 그리고 조선 도기의 순결함과 포근함은 현대 건축에서 가장 결여된 온기와 야성미를 묵묵히 일깨워준다. 조선 도기에는 긴장을 풀게 하는 무언가가 있으며 그 미의식은 참으로 멋스럽고 깊이가 있다.

지금까지 한국에서 작업했던 몇몇 건축 작품을 통해 말할 수 있는 것은, 그 지역 문맥의 자연스러운 추출과 토착 소재의 획득이 그 밑바탕에 깔려 있다는 점이다. 그리고 그 본질에 나만의 모더니즘의 추상을 접목 또는 대립시키거나 삽입해 왔다. 그리고 내가 중요시하는 부분에 대해 언급한 기사가 나도 모르는 사이에 한국의 건축잡지에 실렸다. 인상적인 내용을 밝히자면 다음과 같다.

> "이타미의 작품은 '모던 코리아'라고 표현할 수밖에 없는 스타일을 확립하여 자연스럽게 묵묵히 지향하고 있다. 그리고 건축 그 자체가 현대 미술이며 토속적인 소재로 추상미를 지향한다."

내게는 매우 만족스러운 내용으로 '모던 코리아'라는 새로운 개념의 출발점이라는 의미를 갖는다. 지금까지 내 작품은 '소재파', '지역주의적'이라는 말로 구분되곤 했지만, 오히려 '모던 코리아'라는 말이 훨씬 적절하고 기분 좋은 평이었다. 전통적인 것, 낡은 것에 현대적인 것을 의도적으로 삽입하거나 대립 또는 접목시키는 경우도 있지만, 그러한 수법과 그 관계항을 축으로 새로운 긴장감을 제시하고 사람들의 오감을 자극함으로써 현대가 요구하는 새로운 미에 더욱 근접할 수 있다.

건축을 성립시키는 발상이 '디지털'이 아니라, 붓이나 연필로 '상상화'를 그리는 듯한 자유로운 세계에서 진정한 예술이 태어난다고 믿는 것은 나 혼자만일까? 디지털 세계와 게임에 빠져 살아 있는 아름다운 자연과 인간관계를 제대로 경험하지 못한 아이들이 과연 어른이 되어 풍요로운 감성이 담긴 작품을 만들어낼 수 있을까?

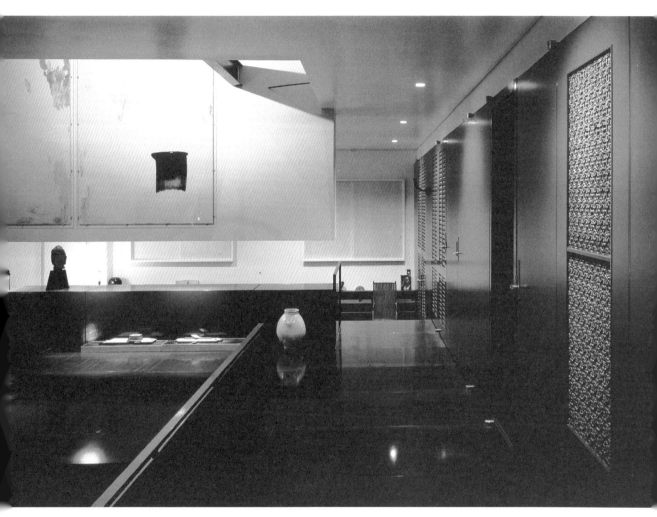

〈먹의 공간〉 내부 | 1998 | Tokyo, Japan

H Museum | 에이치 뮤지엄 | 1995 | Tokyo, Japan

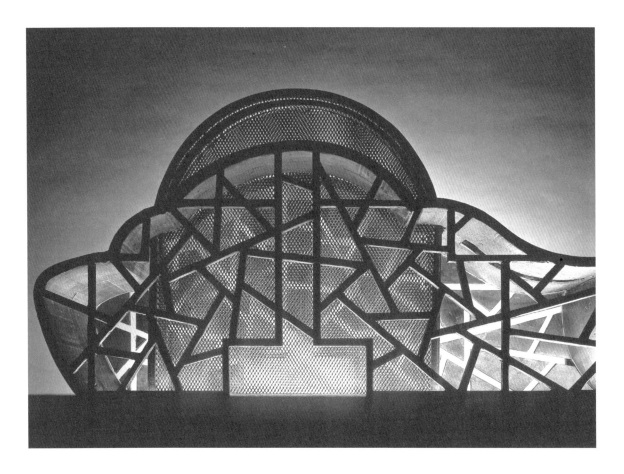

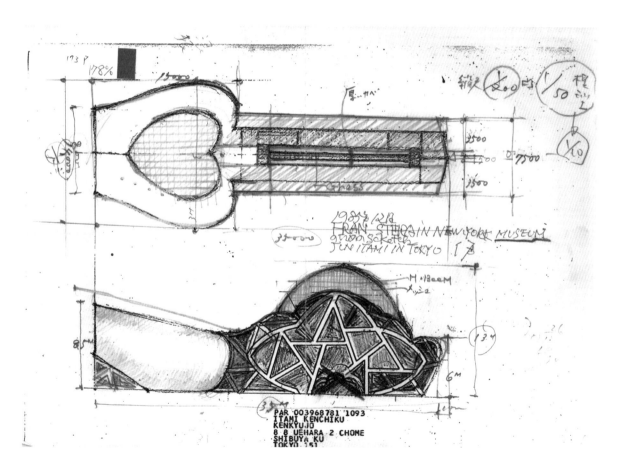

FRANK STELLA IN NEW YORK MUSEUM
JUN ITAMI IN TOKYO

PAR 003968781 1093
ITAMI KENCHIKU
KENKYUJO
8 8 UEHARA 2 CHOME
SHIBUYA KU
TOKYO 151

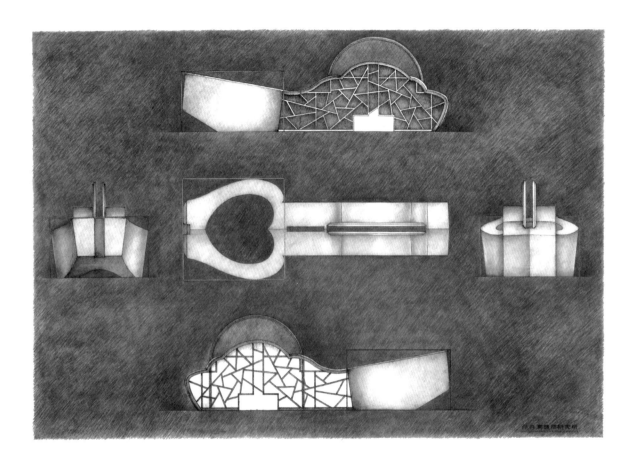

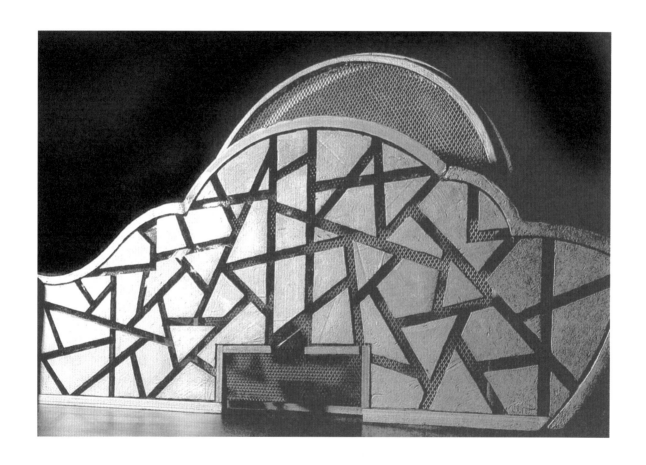

Leonard Bernstein Memorial House | 나무의 교회 | 1996 | Hokkaido, Japan

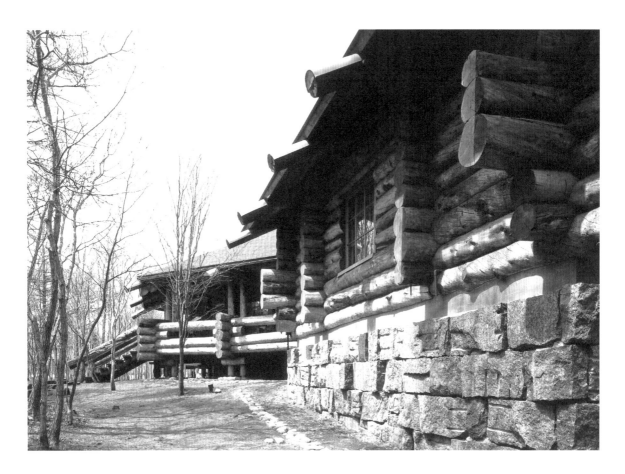

'물체'를 어떻게 개선할 것인가는 '만드는 논리'가 아니라
'사용하는 논리'로 강요되어간다.
비범함을 좋아하는 사람은 아름다움을 적극적으로
만들 것을 작가에게 강요한다.

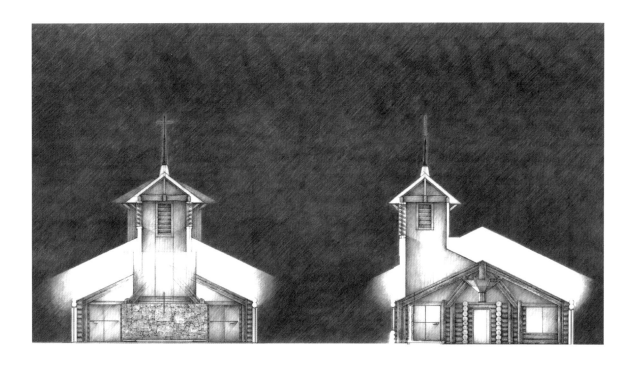

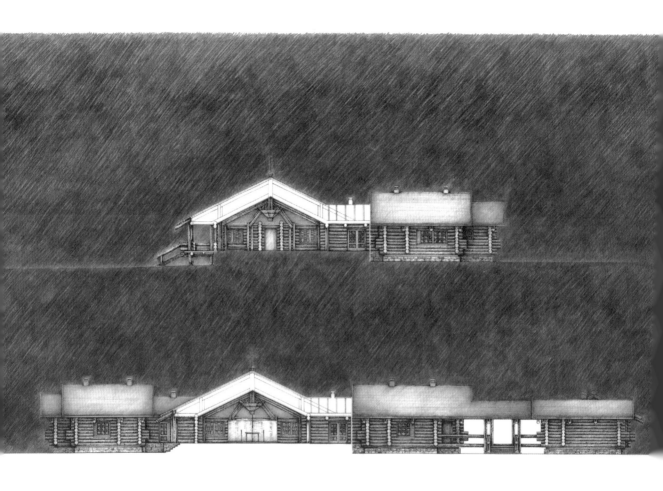

역사를 초월하여 모두라고 해도 좋을 아름다운 건축은
실로 자연에 순종한 것뿐이다.

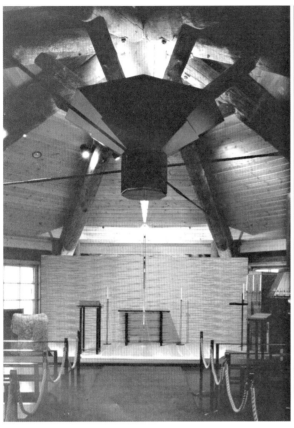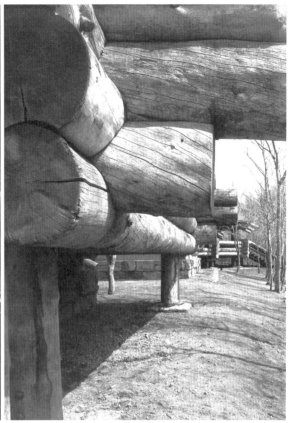

Hermitage of Ink | 먹의 공간 | 1998 | Tokyo, Japan

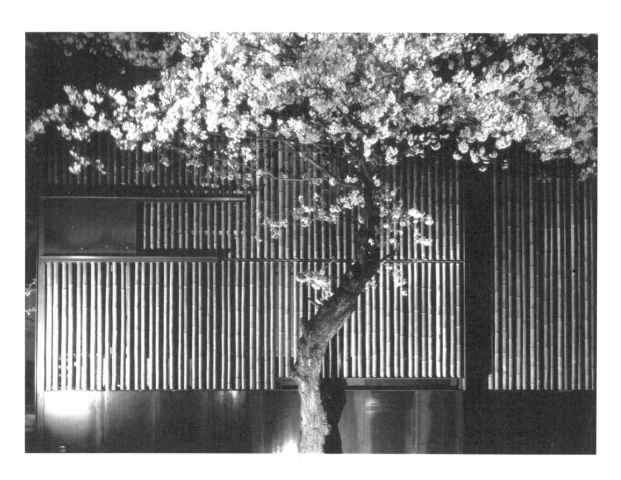

벗나무와 대나무의 건축이라고밖에 표현할 길이 없다.
비 내리는 밤, 불빛 속에 드러난 건물은
마치 벗꽃을 위한 연극무대의 배경처럼 보였다.

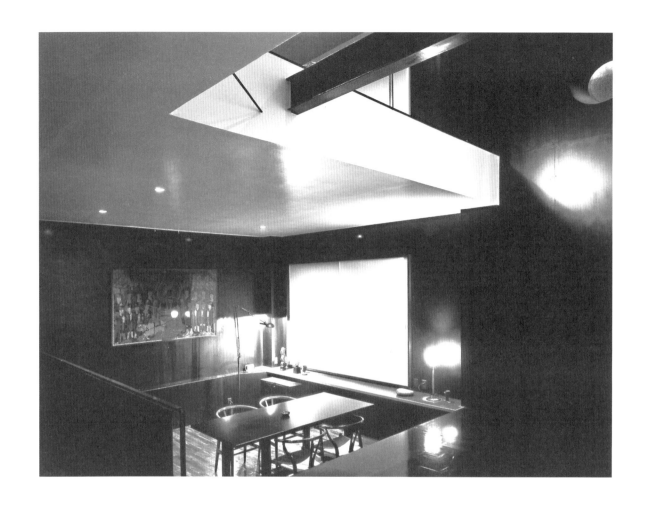

철판과 종이, 철판과 나무의 대비와 조화를 통해 공간에 신선하고 긴장된 관계를 연출해보았다.
자연스럽게 내 방식대로 하얀색과 검은색을 통해 먹의 세계에 접근한 것이다.

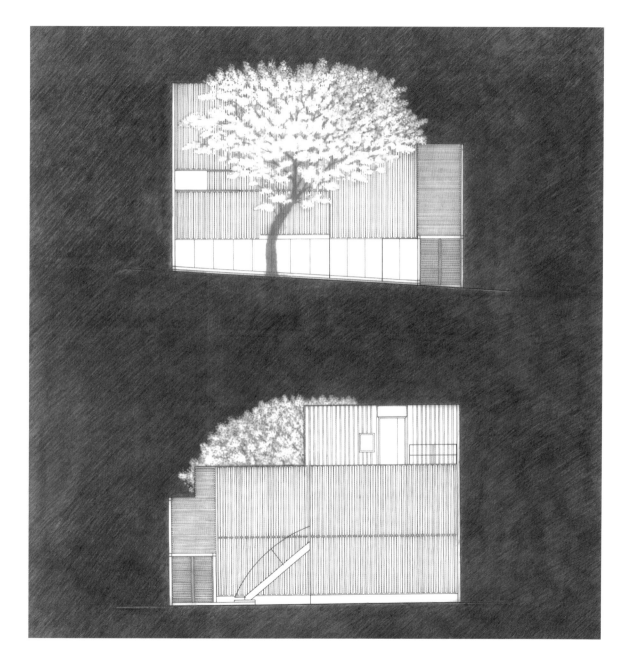

좋은 주택은 지식에 의해서만으로는 태어나지 않는다고
누군가가 말했다.
그 말 속에는 감성이 없으면 주택이 성립되지 않는다는 뜻이
포함되어 있을 것이다.
그리고 그 감성은 향기를 머금은 마음을 일컫는 것이리라.

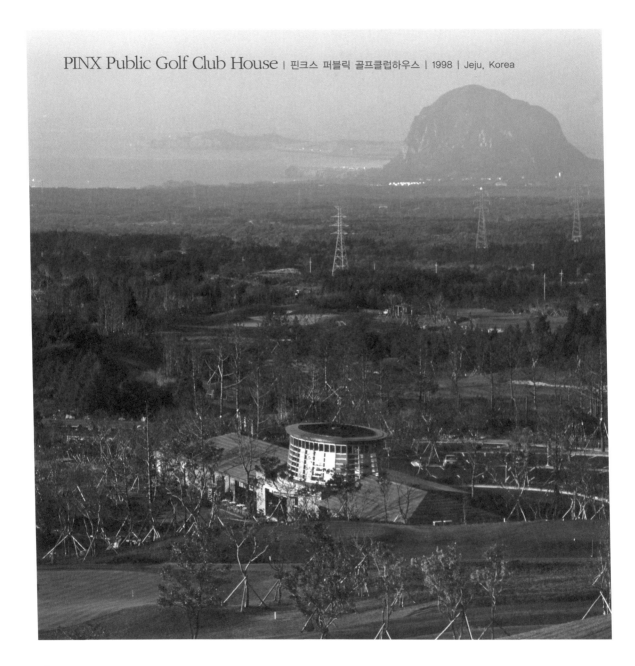

PINX Public Golf Club House | 핀크스 퍼블릭 골프클럽하우스 | 1998 | Jeju, Korea

21세기를 향한 메시지를 가진 건물이 되려면 무엇보다도 아름다워야 했고,
아울러 지역성과 역사성을 근거로 하되 자연과 조화를 이루며,
대지에게 공손하고 환경과 대화하는 곳이어야 했다.

120

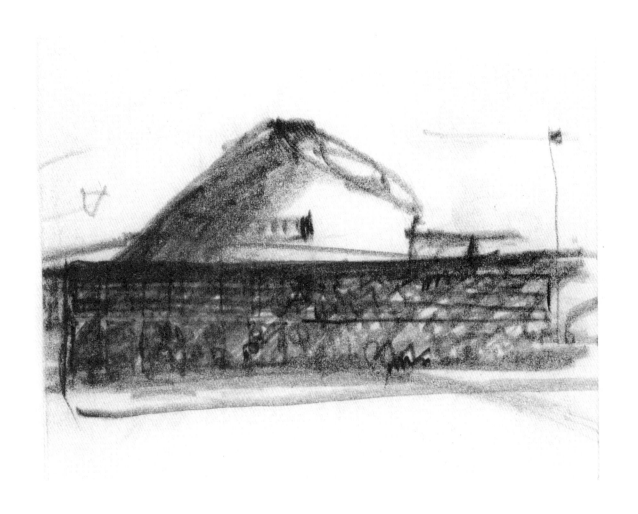

대지와의 공존, 환경과의 대화를 가장 중요하게 생각했지만,
절묘한 조화 또한 간과하지 않으려 노력하였다.

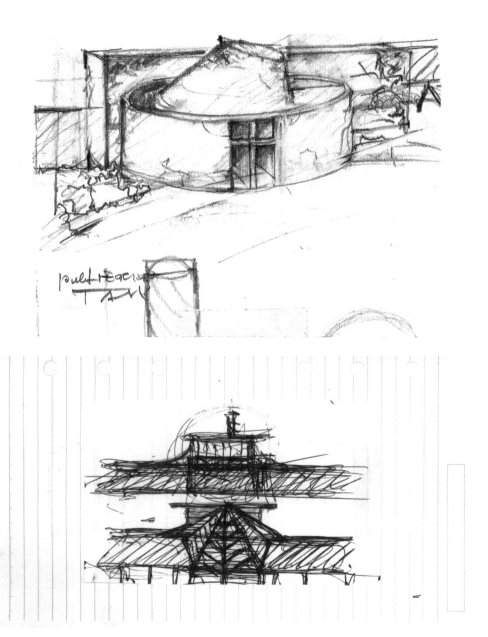

제주도의 지형이 타원형에 가깝다는 의식 때문인지
스케치 또한 자연스럽게 타원형을 그리게 되는 것 같다.

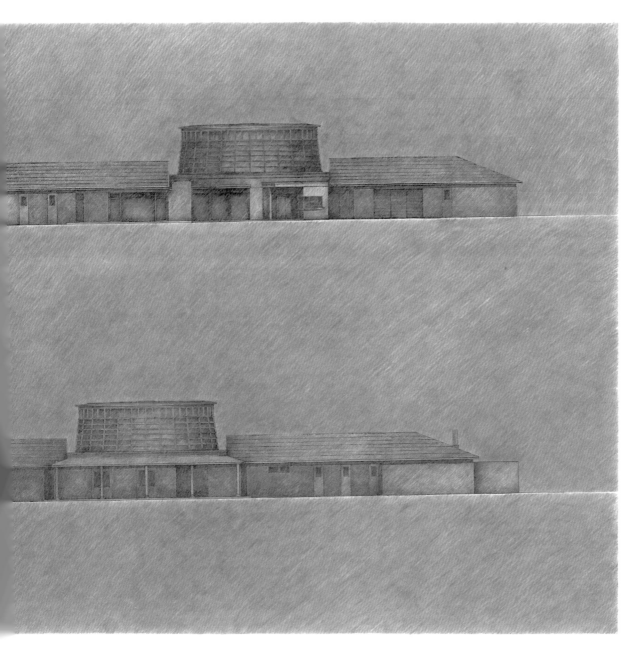

PINX Members Golf Club House | 핀크스 멤버스 골프클럽하우스 | 1998 | Jeju, Korea

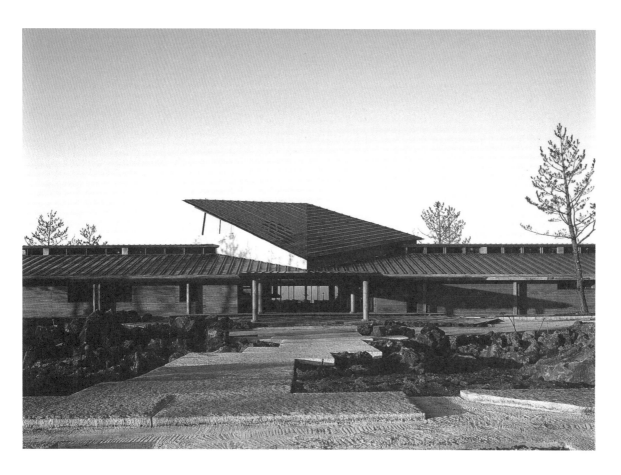

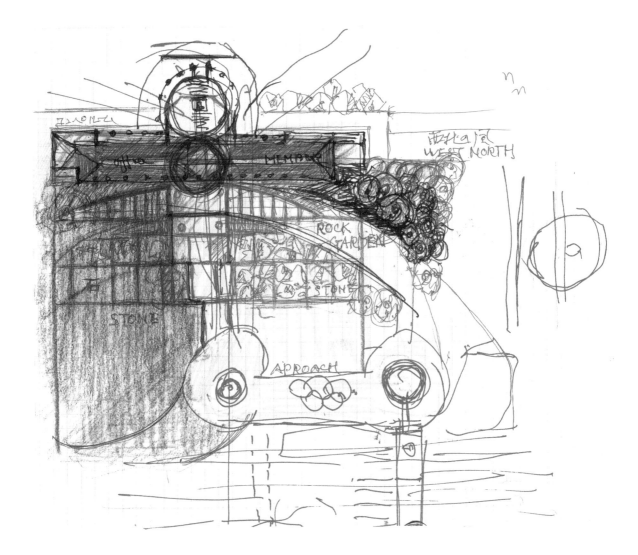

西北方向
WEST NORTH

ROCK
GARDEN

STONE

STONE

APROACH

무엇보다도 아름다워야 했고,
지역성과 역사성을 의식한
자연과의 조화,
대지와의 공명이었다.

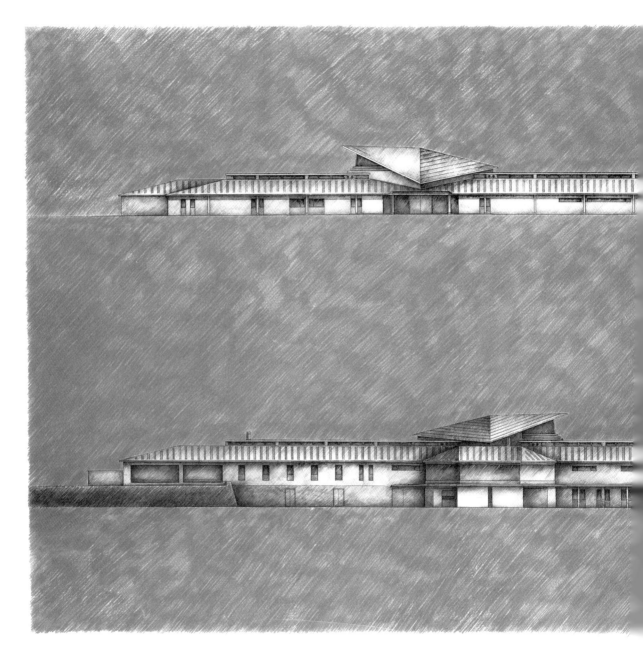

이 두 개의 클럽하우스는 21세기를 향한
건축에 대한 나의 생각과 열정을 담은 메시지이며,
새로운 건축을 향한 도전이기도 하다.

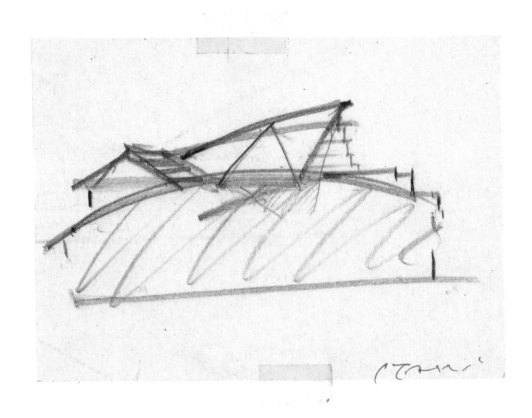

Guest House Old & New | 게스트하우스 올드 앤 뉴 | 2000 | Gyeonggi-do, Korea

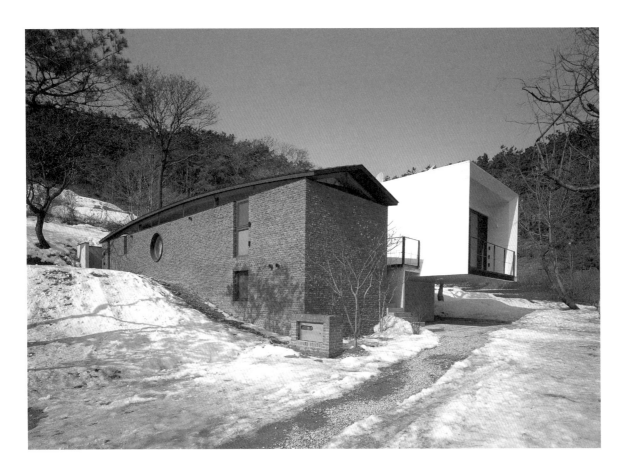

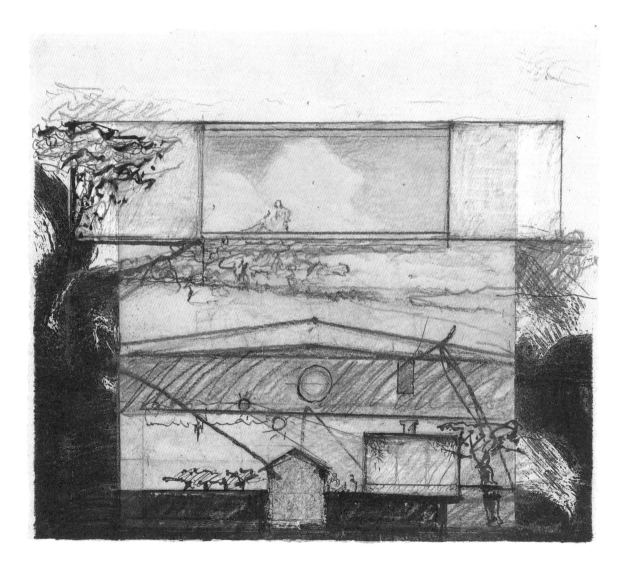

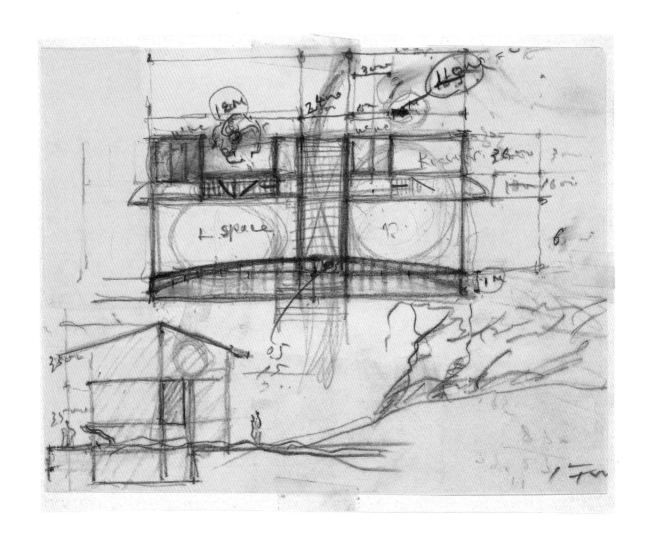

내 건축사상의 단면이기도 한 과거와 현재,
그 지역의 전통과 모더니즘, 자연과 건축.
이들을 어떻게 대립시키면서 조화시킬 것인가?

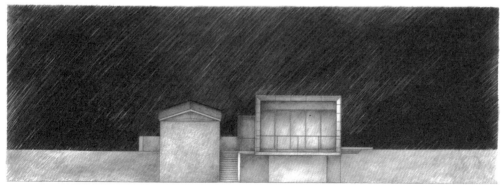

Long-shadow Museum | 롱섀도 미술관 | 2001 | Jeju, Korea

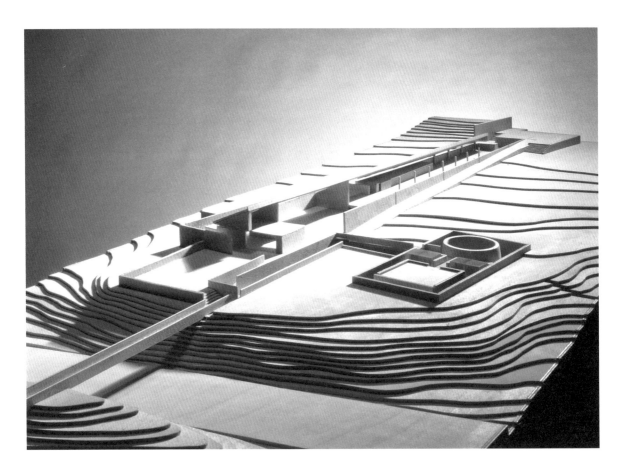

개인의 주장 혹은 개성이라는 부분과 거리를 두면서
사상성 있는 환경조성을 표현하고자 한다.

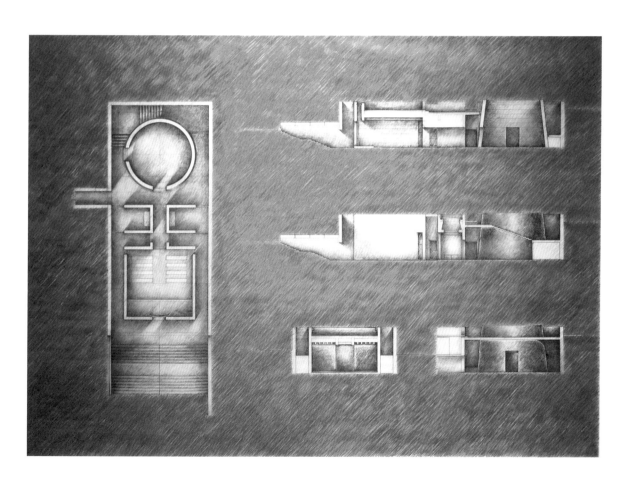

자연과 대화한다고는 하지만
자연과 대화할 수 있는
극단적인 의미는 좀처럼 없다.
하다 못해
'자연은 인간의 파트너'로서
마주하려는 노력이 중요하다.

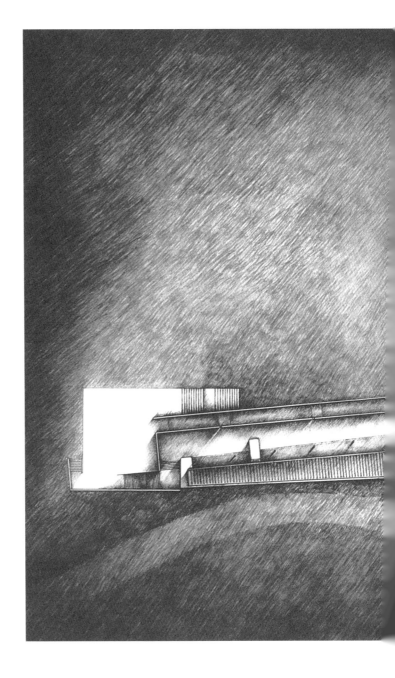

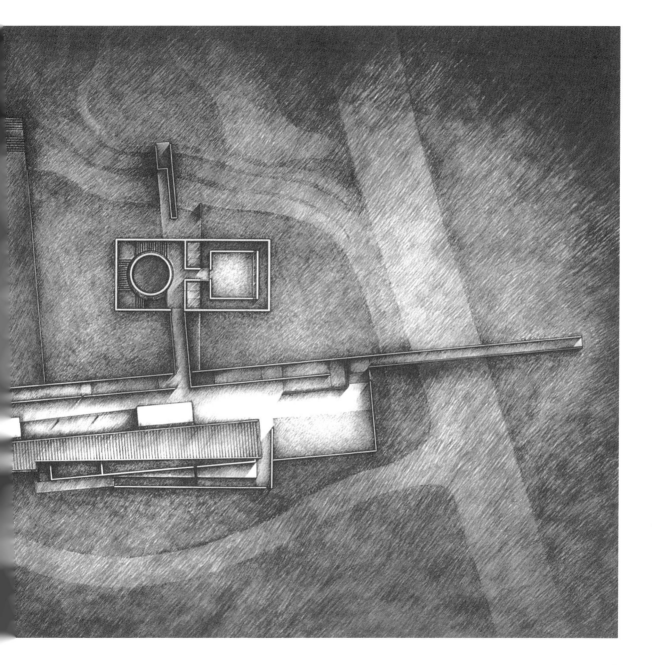

Guest House PODO Hotel | 포도호텔 | 2001 | Jeju, Korea

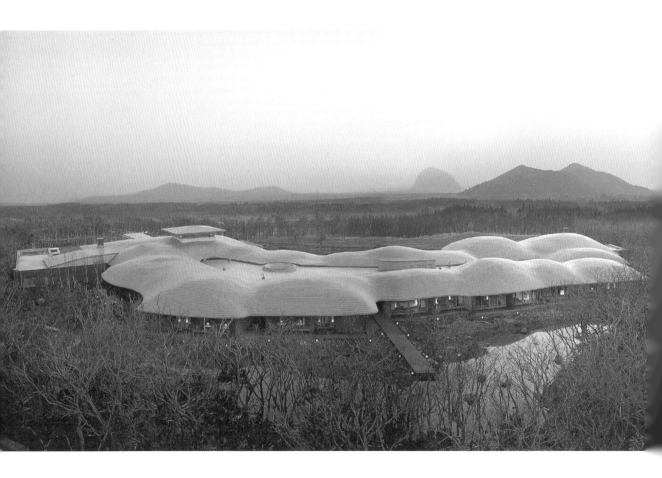

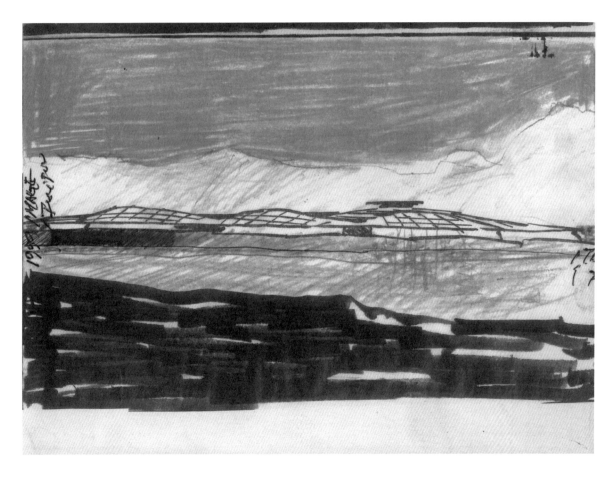

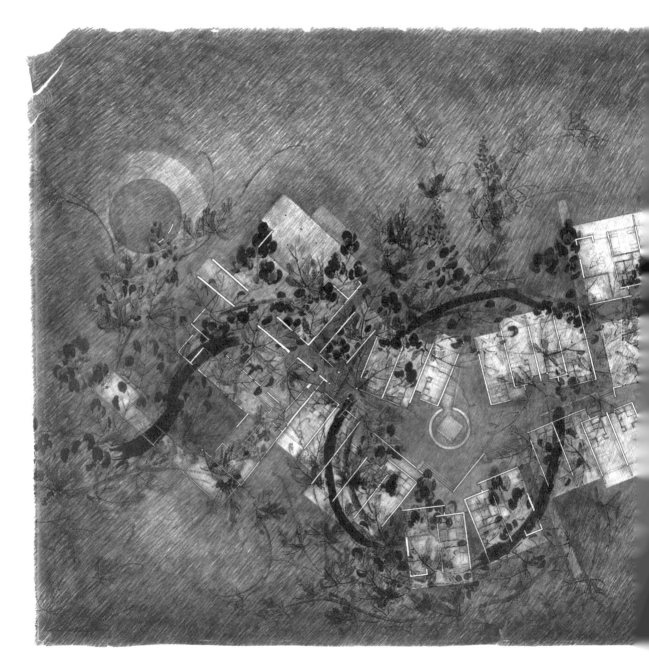

단순히 건축을 만드는 일에 만족해서는 안 된다.
자신을 주체로 놓고 건축을 매개와 중간항으로 인식할 때
어떠한 세계가 펼쳐질 것인가,
어떠한 여백이 보일 것인가,
어떻게 조화될 것인가,
반대로 어떤 대립과 복합이 일어날 것인가를
고민해야 한다.

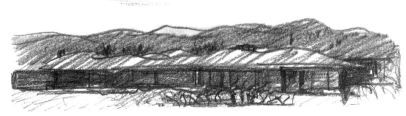

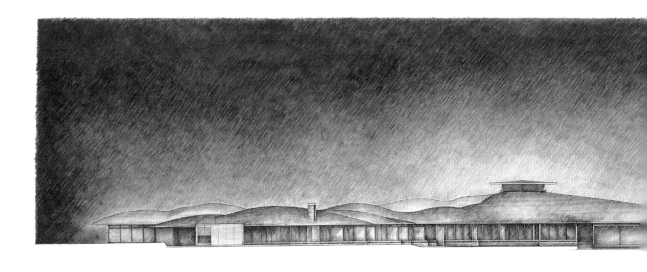

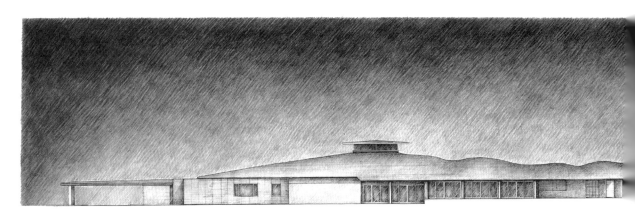

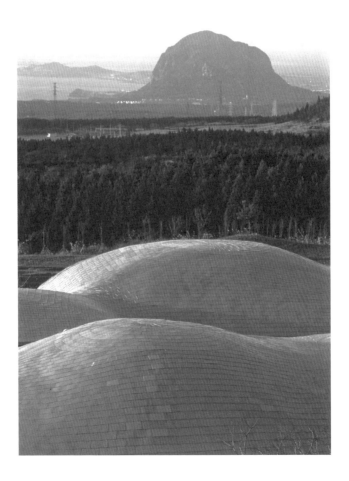

가네하라 히로노리 님께

1999년 7월 6일 현재, 평면개념도를 보내드립니다.

어디까지나 이는 마스터플랜 단계에 들어가기 위한 기본 재료입니다. 가네하라 님과 저희가 추구하는 방향이 다르지 않다면 다음 단계인 마스터플랜에 착수하여 조금씩 응용하면서 기본 설계에 모든 힘을 쏟을 생각입니다. 세부적인 부분은 어떻게든 응용이 가능합니다. 가네하라 님의 의향과 체크 결과를 듣고 기본적으로 동의하실 경우 기본구상과 기본설계에 착수하겠습니다.

우선 제가 중점을 둔 것은 가네하라 님의 첫인상이었습니다. 그리고 언어 표현이었습니다.

공간개념으로서의 언어, 담기다, 잠재하다, 해방, 열다, 닫다, 혼재하다, … 이런 것들을 이미지로 그리면서 저는 먼저 지형과의 대응, 지형을 거스르지 않고 배치하는 일에 신경을 썼습니다. 지면 높이의 차이를 충분히 이용하여 마을의 본질, 민가의 모티프를 떠올리며 자연발생적인 것을 축으로 삼았습니다.

자연발생적인 식물인 포도에 빗대어 소싱 작업에 들어갔습니다. 한국의 전통적인 판소리 리듬과 그 본질이기도 한 연속과 불연속, 그리고 차단을 의식하면서 소싱을 시도했습니다. 세부적인 면은 아직 불충분하오니 앞으로 마스터플랜 단계에 접어들면 조금씩 실체적 이미지가 드러나리라 생각합니다.

바람을 의식하고 바람을 막기 위한 돌쌓기, 자른 벽돌이 섞인 벽, 지붕의 형태, 부정형의 흐름으로 작은 마을을 형성한 기본설계는 기존의 건축 작품에서는 볼 수 없었던 시도라 매우 가슴 벅찹니다. 이 또한 철학자인 가네하라 님의 영혼적 표현, 인간에 대한 사랑이 깔려 있기 때문이리라 생각합니다.

벚꽃의 개념, 달을 감상하는 전망대도 포함되어 있습니다. 건축 전체에 매력 포인트와 악센트가 표현되었습니다. 중앙 통로는 마을 내부의 길을 의미합니다. 그리고 지면의 높이는 작은 계단의 연속으로 처리했습니다.

이들 공간 개념과 공간 배치도가 가네하라 님의 마음에 들기 바라며 이만 펜을 놓겠습니다.

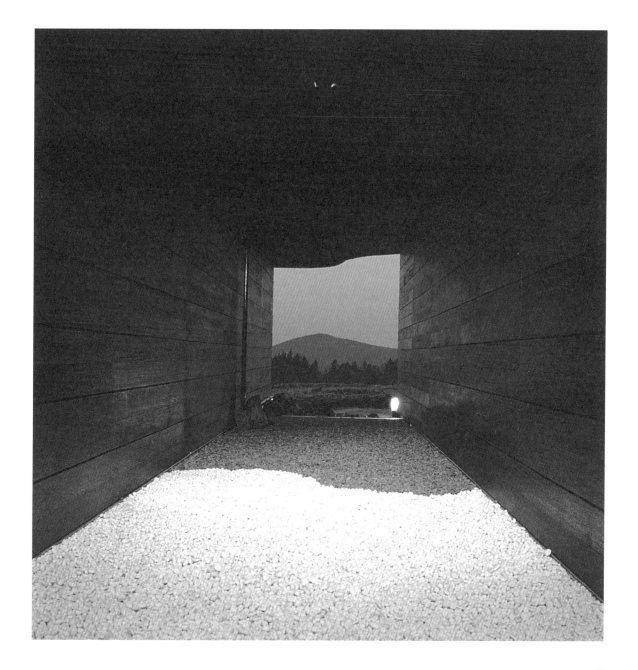

바람의 노래

건축은 심연深淵이다. 때로는 정념적이고 때로는 자극적이다. 무력하게 보여도 건축이 각각의 문화, 예술을 이끄는 힘을 품고 있음은 분명하다. 또 건축은 다양한 사회의 요구와 감각의 집약체이다.

　현재 국제화가 진전됨에 따라 다양한 문화들이 글로벌이라는 미명 하에 균질화되고 획일화되어가고 있다. 건축도 예외가 아니다. 이러한 현실에서 건축과 떼려야 뗄 수 없는 그 나라의 문화, 전통, 정신문화, 그리고 풍토를 되돌아보고 각 지역의 고유한 문화와 전통의 맥락 속에서 조용히 탐구한다면 필연적으로 지역적이고 보편적인 건축의 뿌리 또는 핵에 다가갈 수 있다고 믿는다. 창조의 주체로서, 살아있는 사람들의 온기와 그 생명의 파악을 작품의 밑바탕에 깔지 않는다면 역사 속에서 진실로 새로운 리얼리티를 갖지 못할 것이다. '진정한 인터내셔널 오리지널리티'란 그 지역의 고유한 문화에서 발현되는 상상이 아니라면 그다지 의미를 갖지 못한다.

　제주도의 핀크스 뮤지엄4개의 미술관은 자연 그 자체가 컬렉션이다. 각 건축물에

<석미술관> 조형물 | 2006 | Jeju, Korea

소장된 작품은 자연이라는 컬렉션의 부록과도 같다. 내가 전달하려 했던 것은 건축을 매체로 하여 자연과 인간 사이에 나타나는 세계, 즉 새로운 세계를 보는 것이며 보이지 않는 세계를 보는 것이다. 사물과 공간이 서로 호응하여 공백이 생겨난다. 그리고 투명한 것과 불투명한 것, 보이는 것과 보이지 않는 것이 한데 뒤엉켜 '필연적인 현상'이 순간을 포착한다는 발상이다. 이러한 현상을 그 장소로 불러들이기 위한 매개 역할을, 이 건축물은 충분히 하고 있는가에 대한 현대건축으로서의 구체具體이기도 하다.

바야흐로 현대 사회에서 건축은 컴퓨터의 지배를 받고 있다 해도 과언이 아니다. 컴퓨터를 이용한 구조 해석이 나날이 진보하여 복잡한 형태도 간단히 해석할 수 있고 표현의 폭도 훨씬 자유로워졌으며 아크로바틱한 형태도 가능해졌다. 그

결과 세계의 건축계의 관심은 디자인의 독특성에만 쏠린 나머지 정작 만들어진 건축물에 감동하는 리얼리티조차 잃어버리고 있다. 20세기를 주도한 모더니즘 건축은 완전히 변질되었다고 해도 좋을 것이다.

서커스 흉내를 내는 듯한 아크로바틱한 건축, 해체주의 건축과 끊임없이 변화하는 건축의 범람은 국제적인 설계경기에서 두드러지게 나타난다. 작은 공업도시였던 스페인의 빌바오는 프랭크 게리가 설계한 건축물로 일약 유명한 문화도시로 탈바꿈했다. 역사적으로 살펴보면 아테네의 파르테논이 상징적인 예이다. 이 건축물 하나 때문에 아크로폴리스 언덕은 아테네를 비범한 도시로 바꾸어 놓은 것이다.

1997년 빌바오 구겐하임 미술관의 성공 이후, 세계의 각 도시에서 실시되는 건축설계경기는 화려하고 조각적이라기보다는 디자인만 개성적인 설계안이 선정되는 경우가 분명히 많아졌다.

나는 국제적인 설계경기는 지명초청인 경우에만 참가하는데 몇 번 도전해봤으나 선정된 적이 없다. 전통과 현대를 주제로 한, 그 지역에 뿌리내린 콘셉트 정도로는 도저히 이길 수 없다는 점을 최근에야 비로소 깨달았다. 국제설계경기에서 승부를 거는 이상 매우 강렬한 콘셉트와 화려한 형태가 유리한 것이다. 그러나 이러한 건축 표현의 범람이 정신문화 황폐로 이어지지 않기를 바랄 때가 있다.

철과 유리, 콘크리트로 구성된 상자 모양의 모더니즘 건축, 모더니즘 공간은 이미 변화하고 있는데 이러한 모더니즘 건축이 확립된 지도 벌써 100년이 된다. 지금도 모더니즘 건축은 끊임없이 탄생하고 국제경기가 아닌 이상 순식간에 반모더니즘 건축으로 진전되는 일은 없으며 지금도 고객이 존재하는 한 현재도 모더니즘은 주류인 셈이다. 반근대주의를 염두에 두면서도 솔직히 내 경우는 아직 정념, 전통,

<Gyeongju Expo Competition> | 2004 | Gyeongju, Korea

역사적 문맥이 함께 어우러진 모더니즘 건축을 고수하는 편이다. 어느 건축 저널 리스트의 글을 일부 소개하겠다.

"현대의 일본 건축에는 두 개의 큰 흐름이 있다. 하나는 이론 구축을 통해 건축과 공간을 규정, 설계하는 방법이고, 또 다른 하나는 전통과 역사적 문맥에 기대어 자신의 신체적인 감각으로 건축을 만들어가는 방법이다. 예를 들면 (중략) 무라노 도고, 시라이 세이치는 후자에 해당한다. 이타미 준도 후자로 분류할 수 있지만 그들과는 크게 다른 점이 있다. 이타미의 건축과 마주할 때 받는 이미지는 일본적인 것으로 한정되지 않고 보다 넓고 보다 근원적인 곳에서 나온다. 이타미의 궤적을 짚어보면 건축적 공간, 적어도 현대건축이 추구해 온 건축은 아니다. 전혀 다른 것을 희구하고 있음을 알 수 있다."

분명히 내 건축의 본질을 꿰뚫는 지적이지만 한 가지 이견이 있다면 "현대의 일본 건축에는 두 개의 큰 흐름이 있다"는 부분이다. 예로 등장한, 이론을 통해 구축하고 설계하는 건축가들은 건축에 대한 접근법과 프로세스가 저마다 다르고 작품 또한 매우 다르다. 한 사람은 컴퓨터를 구사하여 결과를 얻고 또 한 사람은 오로지 정보와 현상 면을 끊임없이 추구하는 이론파이며, 한 사람은 근저에 모더니즘 건축을 추구하면서 소재를 무無의 매체로 삼아 무에 다가가는 건축가이다.

이들을 하나의 흐름의 범주로 대입시키는 것은 그 자체로 무리가 있고 현재의 현대건축은 단순히 이론 구축으로 조형이나 공간을 담아낼 수 없는 것이 현실이다.

2002년부터 나의 건축 기법은 눈에 띄게 변화했다고 할 수 있다. 오해를 무릅쓰고 말하자면 두 개의 커다란 흐름 속에서 프로젝트 내용에 따라 때로는 전자의 흐름에 한쪽 발을 담그고 때로는 후자의 흐름에 발은 담그기도 한다. 관자재觀自在, 즉 자유로운 사상이라고 하겠다. 이른바 생각에 힘을 뺀 자연스러운 자세라고도 할 수 있다.

1970년대만 해도 모더니즘이나 조형주의 작품이 많았는데 〈온양민속박물관〉에 이르러 반근대주의를 시도했다. 처음부터 흙과 기와를 이용한, 야성미를 지닌 토착적 건축을 지향했던 것은 아니다. 너무나도 예산이 적어 고심을 거듭하던 중 그곳의 지표가 붉은 색을 띤 황토인데다 그 양 또한 많았고 주위의 민가가 흙벽돌집이라는 사실을 발견했다. 장인에게 상의를 하니 벽돌을 흙으로 만들자는 답변이었다. 당시 그 지역에는 시공사가 없어서 할 수 없이 직접 착공해야만 했다. 건축계는 80년대부터 '가벼운 건축'이 유행했다. 그러나 나는 〈조각가의 아틀리에〉, 〈각인의 탑〉, 〈석채의 교회〉, 〈엠 빌딩〉 등 돌을 다양하게 이용한 '무거운 건축'을 작

업해왔다.

90년대에 접어들어 돌, 목재, 대나무 등 다채로운 소재를 건축에 활용했는데 그 중 〈먹의 공간〉은 대나무 사이로 스며드는 빛줄기를 의식했다. 흑피철판과 대나무의 공명을 의도한 것이다.

건축물은 그저 짓기만 하면 되는 것이 아니다. 자신을 주체로 삼아 건축물을 매체나 중간질로 인식할 때 어떤 세상이 펼쳐질 것인가, 어떤 여백이 생겨나는가, 어떻게 조화되는가, 반대로 어떤 대립과 복합이 일어나는가에 대해 고민해야 한다.

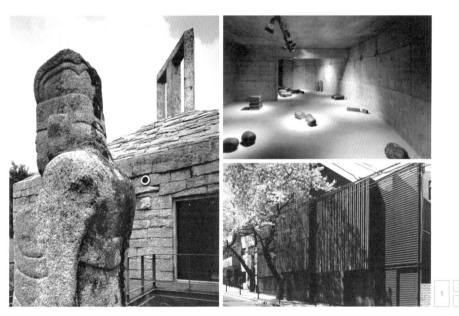

1. 〈각인의 탑〉 2. 〈조각가의 아틀리에〉 3. 〈먹의 집〉

90년대 후반부터 2000년대 전반에 걸쳐 '관계항'을 주제로 건축물에 대해 고민하기 시작했다.

'관계항'에 대해 고민한 결과 탄생한 것이 〈핀크스 멤버스 클럽하우스〉, 〈나의 작업실〉나의 별장로 모더니즘 조형주의와 결별을 선언한 작품이다. '무라노도고상'을 수상한 〈수水미술관〉, 〈풍風미술관〉, 〈석石미술관〉, 〈두손미술관〉의 네 군데 미술관도 이러한 건축론을 토대로 탄생한 작품이라고 하겠다. 예를 들어 〈석미술관〉은 바람을 컬렉션한다. 이 건축물은 마치 악기와 같아서 강한 바람이 몰아칠 때면 모든 나무판자 사이의 틈새10㎜에서 엄청난 소리가 울리고 약한 바람에는 희미하게 연주하는 그야말로 바람의 노래이며 바람의 건축물이기도 하다.

손으로 그리는 드로잉 작업은 앞으로도 계속할 생각이다. 아날로그에 집착하며 컴퓨터 화면은 될 수 있는 한 보지 않으려 한다. 거기에는 감성이 존재하지 않는다고 생각하기 때문이다. 감성은 직감이고 스스로 다지지 않는 한 생겨나지 않는다는 생각에는 변함이 없다. 무엇을 밑바탕에 둘 것인가? 사람의 생명, 강인한 기원을 투영하지 않는 한 사람들에게 진정한 감동을 주는 건축물은 태어날 수 없다. 사람의 온기, 생명을 작품 밑바탕에 두는 일. 그 지역의 전통과 문맥, 에센스를 어떻게 감지하고 앞으로 만들어질 건축물에 어떻게 담아낼 것인가? 그리고 중요한 것은 그 땅의 지형과 '바람의 노래'가 들려주는 언어를 듣는 일이다. 사람의 생명은 무한하지 않다. 유한의 생명이기 때문에 더더욱 거기에는 미의식이 생겨난다. 미의식의 근저에는 비애, 슬픔이 있다. 그렇기 때문에 우리의 마음이 미묘하게 흔들리고 새로운 미의식이 생겨나는 것이다.

〈풍미술관〉 내부

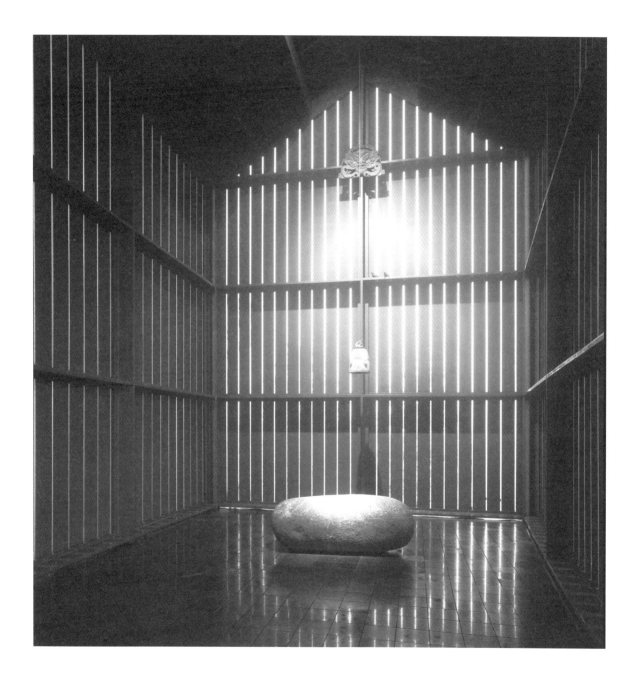

157

Three Art Museums

수미술관 · 풍미술관 · 석미술관 | 2006 | Jeju, Korea

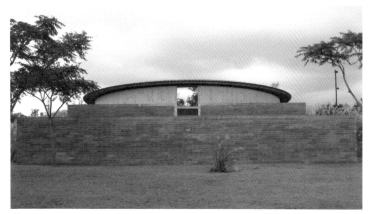

水 물

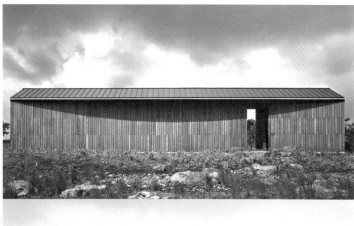

風 바람

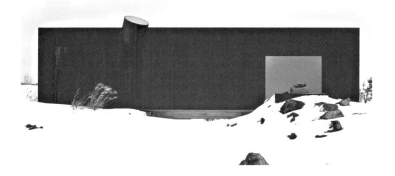

石 돌

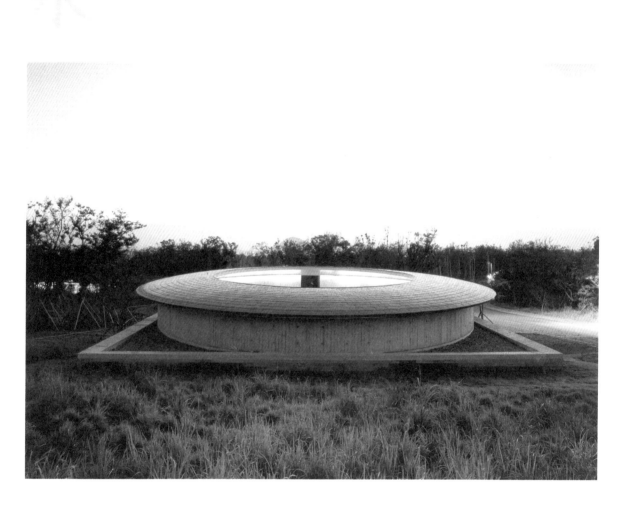

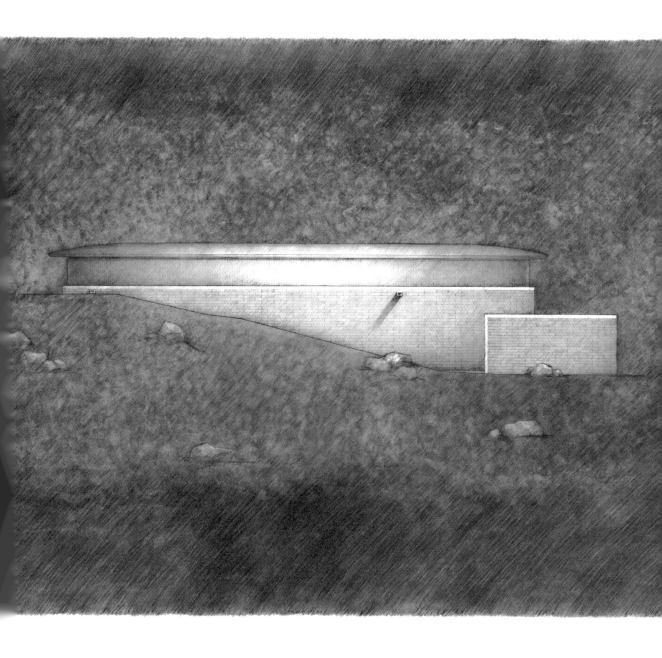

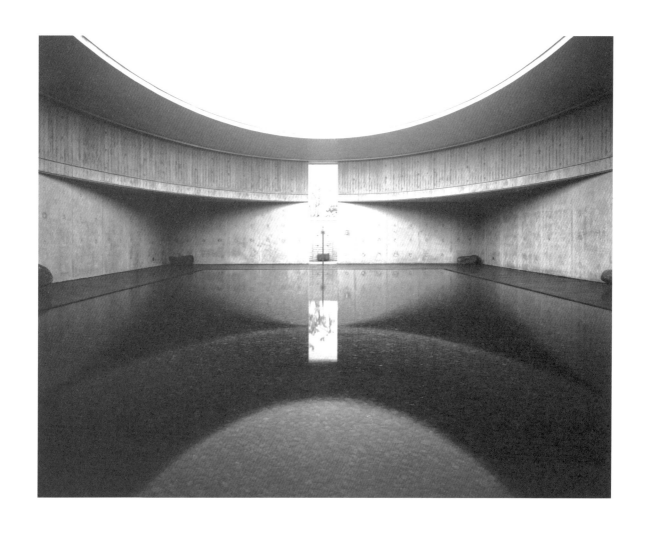

제주도 토착 소재를 취한 〈수미술관〉은 사각의 강인한 입방체에
타원형을 도려내어 하늘의 움직임을 수면에 투영시켰다.

수변에 놓인 돌 오브제는 내가 만든 작품으로, 벤치처럼
그곳에 앉아 무심(無心)이 되었으면 하는 바람을 담았다.

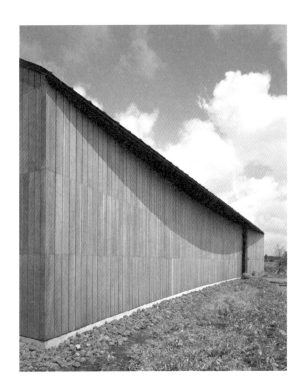

바람도 공간도 무심히 지나쳐 온 자연과 기억을 연상시키고자 한 공간이다.
오두막 개념으로 설계된 나무 상자는 한쪽 입면이 활처럼 호를 그리고 있다.
나무판의 틈새로 바람이 통과하면 소리를 낸다.
바람이 강한 날, 판과 판 사이에서 마치 현(絃)을 문지르는 것 같은 소리가 들리는
것은 뜻밖의 놀라움이었다.
그곳에 놓여 있는 돌 오브제는 의자로, 바람소리를 듣는 명상의 공간이기도 하다.

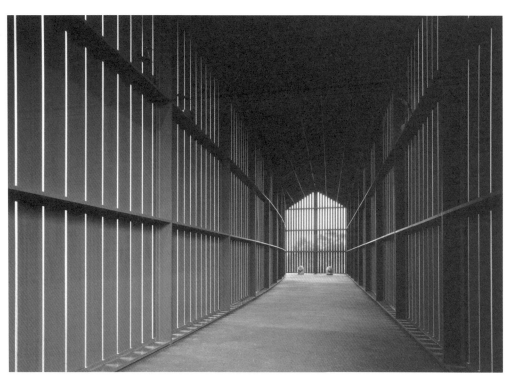

〈석미술관〉은 하나의 사유이자 시적인 환상이 있다.

돌의 공간은 단단한 상자 안,

그것도 암흑 속에 의도적으로 빛의 구멍을 내어 인공의 꽃으로 삼았다.

그 구멍을 통해 쏟아져 들어와 이동하는 빛을 주연으로 연출한다는 환상.

그리고 관람하는 사람에게 제한없이 무엇인가를 연상시키는 공간이기도 하다.

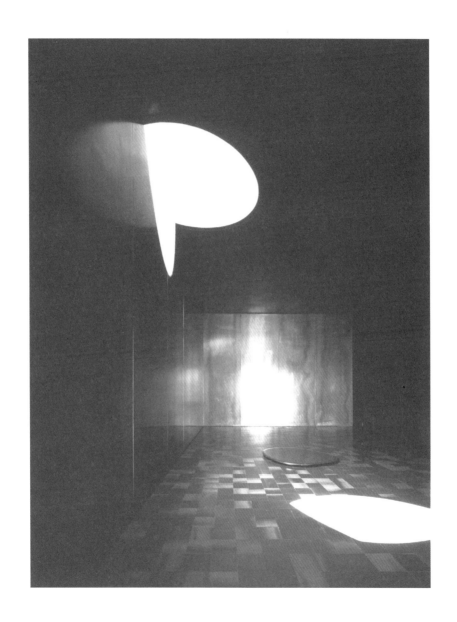

Duson Museum | 두손미술관 | 2007 | Jeju, Korea

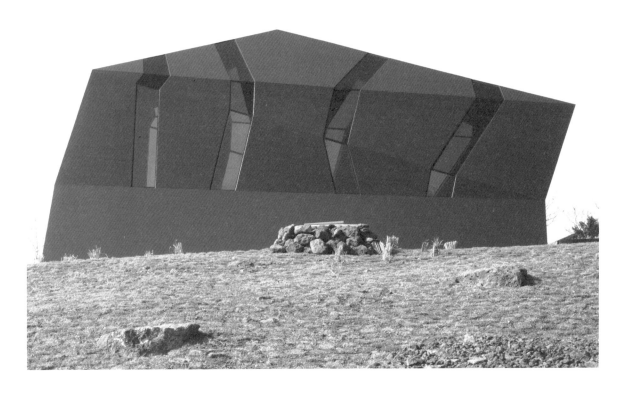

한국의 도자기와 조선의 민화, 금속공예품, 신라금동불,
백자 항아리를 견고한 흙 상자 안에서,
그것도 암흑과 빛 속에서 보여준다는 생각과
이를 통해 한 편의 시를 쓰겠다는 환상을 품은 작품이다.

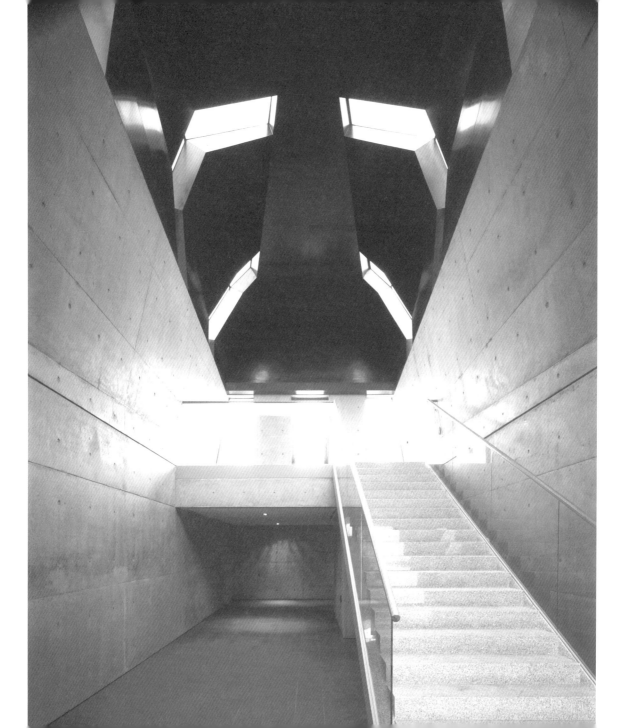

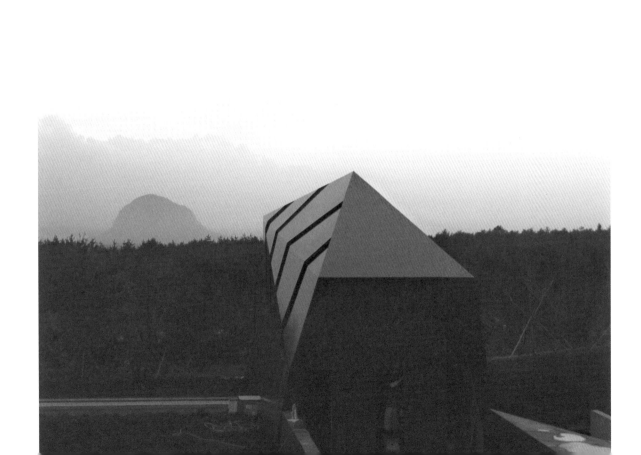

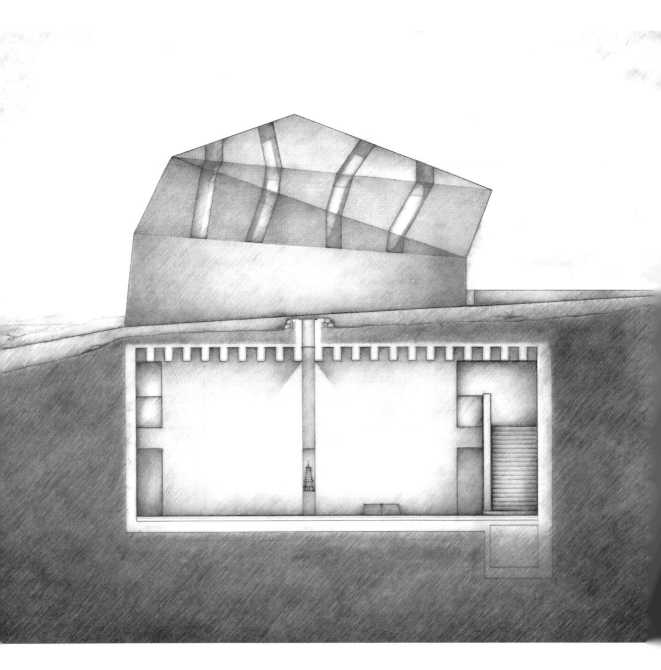

하늘과 땅 사이에 존재하며 흙에서 탄생한 조형이다.
소녀의 옆 얼굴과 같은 산방산에 그 구상을 의탁하고
염원을 담은 공간으로 스케치를 시작했다.
어느 순간 나의 정념(情念)은 자연스럽게 두손 모아
기도하는 손의 형태가 되었고 그 형태가 바로
건축의 조형이 될 수 있다고 직감했다.

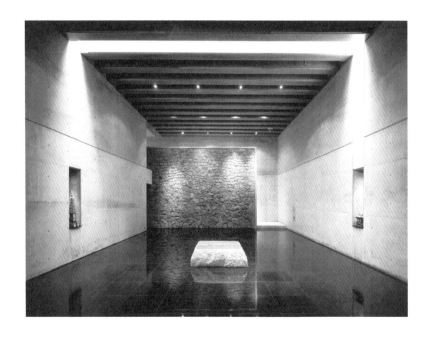

건축가의 심안

만일 건축물에 완벽함만을 추구한다면 틀림없이 기능적으로 잘 다듬어진 차갑고 멋없는 공간이 되고 말 것이다. '쓸모없다'는 추상적인 언어의 범주에는 인간의 삶에 무언가 비범한 것, 또는 공간의 본질과도 같은 무언가가 담겨 있다는 생각을 늘 갖고 있다.

공간의 깊은 의미를 생각해 볼 때 기능이 아닌 사람의 본능과 같은, 사람이 거기에 존재하는 것만으로 생기 가득한 공기가 흐른다. 그런 공간은 기능을 우선시한 공간에서는 찾아볼 수 없을 것이다. 따라서 건축가의 심안心眼에 기댈 수밖에 달리 방법이 없다.

또한 인간의 깊은 사색을 이끄는 문맥의 자연스러운 추출과 작가의 강인한 기원을 담은 조형감각과 자유로운 사상이 밑바탕에 자리 잡고 있어야 한다.

그리스의 도시 아테네에는 완벽하다는 의미에서 파르테논이 존재한다. 이 하나의 건축물 때문에 아크로폴리스 언덕은 비범한 땅이 되었다. 구조와 빛과 그림자의 측면에서 또 돌이라는 재질의 측면에서 시간과 공간을 관통하여 인간 공존에

대한 염원의 상징으로서 존재한다. 이 건축물에 덧붙일 것이 있다면 색채감이라는 단어 이외에 생각이 나지 않는다. 이 건축물은 보통 건물이 아니다. 현대의 건축가가 집착할 수밖에 없는 새로움이나 개성과 같은 사사로운 것에서 벗어나 인간애와 민족의 영원성을 상징한 건축이다.

내가 작업한 제주도의 건축 작품은 아테네의 돌로 만들어진 파르테논 건축에는 발끝만큼도 따라가지 못한다. 또 비교할 생각도 애당초 없다. 단 조형의 순수함과 작가의 강인한 기원을 담은 조형감각은 결코 뒤지지 않기를 바랄 뿐이다.

제주도는 유명한 것이 세 가지 있다. 여자해녀, 바람, 돌. 제주도에 있는 세 개의 미술관, 수·풍·석은 이러한 제주도의 전설에 맞춰 붙여진 이름이다. 이들은 미술관의 형태를 갖추고 있지만 작품에는 일부러 작가명과 작품명을 쓰지 않고 무명성을 고집했다. 될 수 있는 한 관리자가 없는 제2의 새로운 미술관으로서, 또 치유의 공간 또는 명상의 공간으로 성립되기를 의도했다. 그리고 제일가는 콘셉트는 자연을 컬렉션한 점이다. 예술품은 자연을 보완하는 데에 불구하다.

이 핀크스의 일련의 작품군, 〈핀크스 골프클럽〉, 〈게스트하우스 포도호텔〉, 그

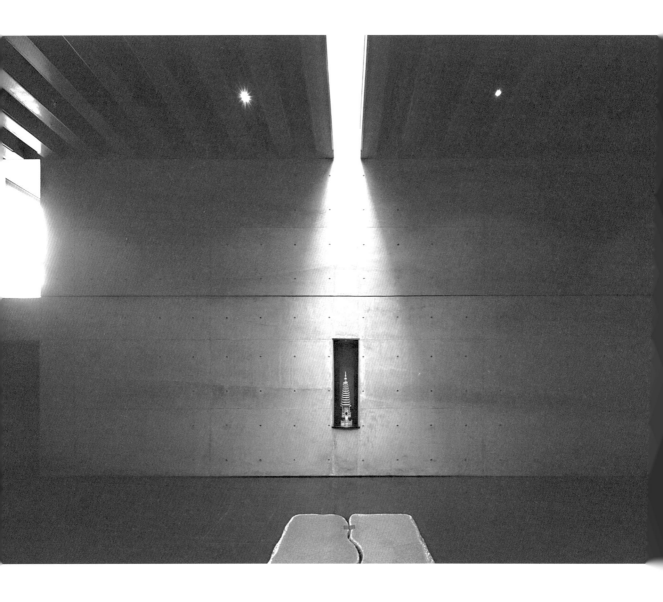

리고 〈세 개의 미술관〉, 그리고 지금 진행하는 프로젝트인 하늘과 땅 사이의 〈두 손미술관地中미술관〉도 땅 속에서 인간의 생활과 사상 속에서 탄생한 조형으로 삼고 싶었다.

핀크스Pinx는 그리스어로 '하늘의 아름다움'이라는 뜻이다. 실로 일련의 핀크스 프로젝트는 하늘이 만들어낸 조형일지도 모른다. 〈두손미술관〉은 그야말로 하늘이 만들어낸 미술관이라고도 하겠다. 내 두 손은 신의 뜻이고 신의 의장意匠일지도 모른다고 나는 상상했다. 아무튼 〈두손미술관〉의 첫 번째 개념은 '소녀의 얼굴을 가진 섬'인 제주의 산방산을 염두에 두고 염원을 담아 염원의 공간을 설계의 출발점으로 삼았다.

염원이란 무엇일까? 자문해 보았지만 그 답은 아득한 저편에 있었다. 어느 순간에 자연스럽게 내 정념의 행위로서 저절로 내 두 손이 한데 모여 자연스럽게 두 손이 '기원의 손'의 모습을 띠었고 그 손의 포름, 형태가 자연스럽게 손의 모습을 띠게 된 순간 건축물의 조형이 될 수 있음을 직감했다. 그 후 모형의 시행착오를 거듭하면서 서서히 형태가 드러났다. 또 이 미술관은 조형으로서도, 마음의 사상으로서도 서구의 모더니즘 건축과는 본질적으로 전혀 다르며, 독자적인 건축물인 이 〈두손미술관〉은 땅 위에 세워진 염원의 형태, 손의 형태로서의 오로지 조형을 추구하는 결과가 되었다고 해도 좋을 것이다.

현대 건축이란 자연과 공간에 조응시켜야 할 새로운 실험의 구체가 있어야 비로소 현대 건축이라고 할 수 있을 것이다.

〈두손미술관〉 내부 | 2007 | Jeju, Korea

Ophel Golf Club House | 오펠 골프클럽하우스 | 2008 | Yeongcheon, Korea

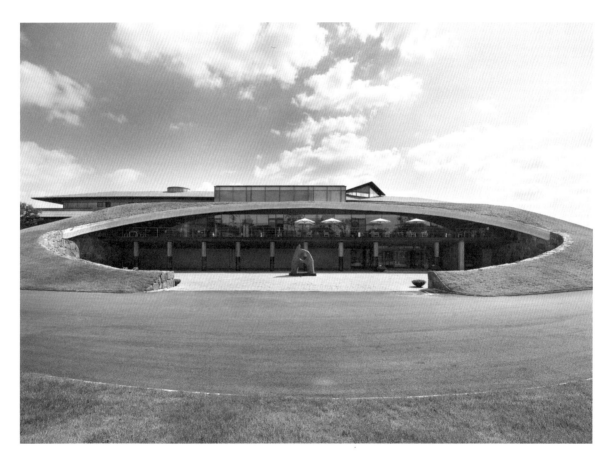

현대 건축에 대해 말하자면,
자연과 공간에 조응시키려는 새로운 실험의 구체가 있어야
비로소 현대 건축이라고 말할 수 있을 것이다.

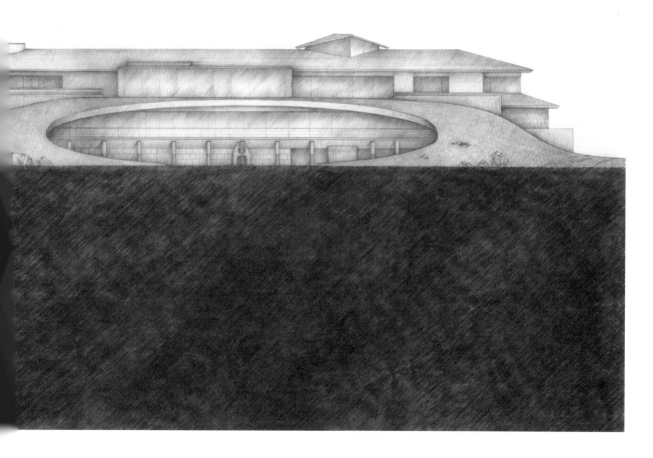

GODO Building | 고도 빌딩 | 2008 | Seoul, Korea

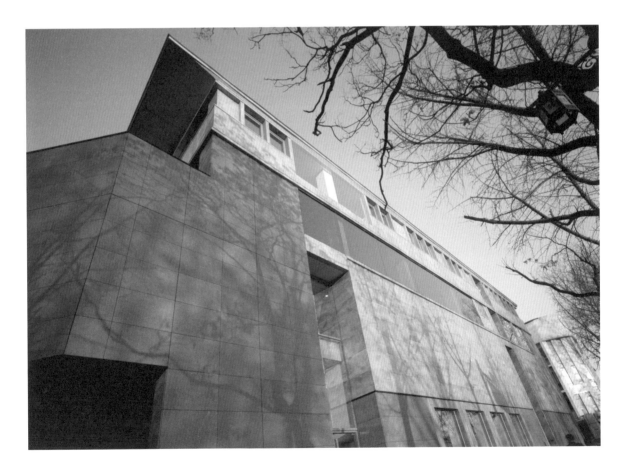

오늘날과 같이 복잡한 상황에서 새로운 행동을 시도하려면,
그 지역의 문화층과 역사성을 토대로 문맥을 확장시켜
현재로 이끌어내지 않는 한 현대적인 사실성은 얻을 수 없다.

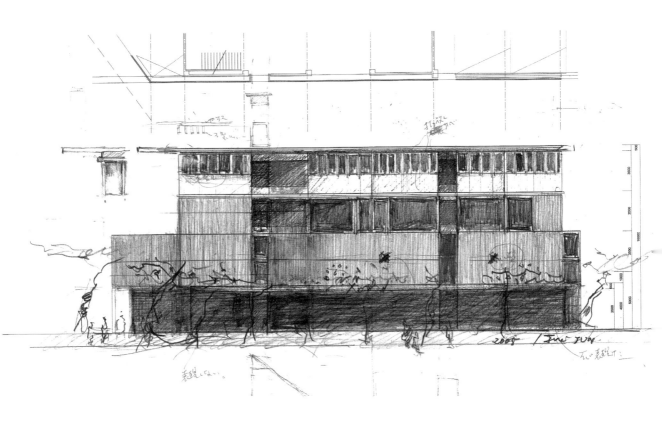

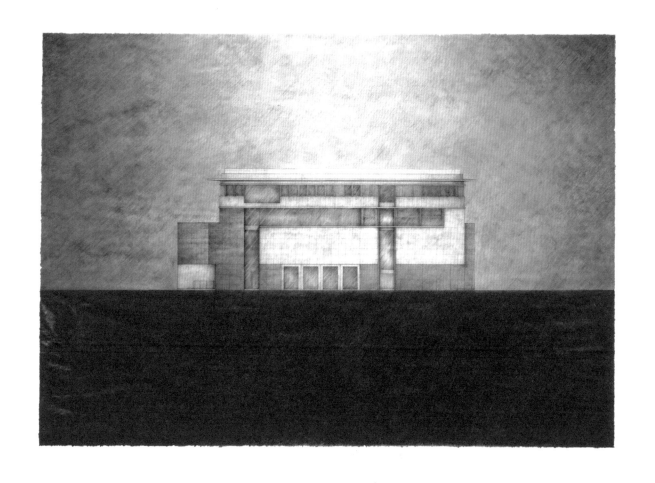

손으로 그린 드로잉은 앞으로도 멈추지 않을 생각이다.
철저히 아날로그를 지향하며 컴퓨터 화면은 가능한 한 보지 않으려 한다.
거기에는 감성이 존재하지 않는다고 생각하기 때문이다.

Church of Sky | 방주교회 | 2009 | Jeju, Korea

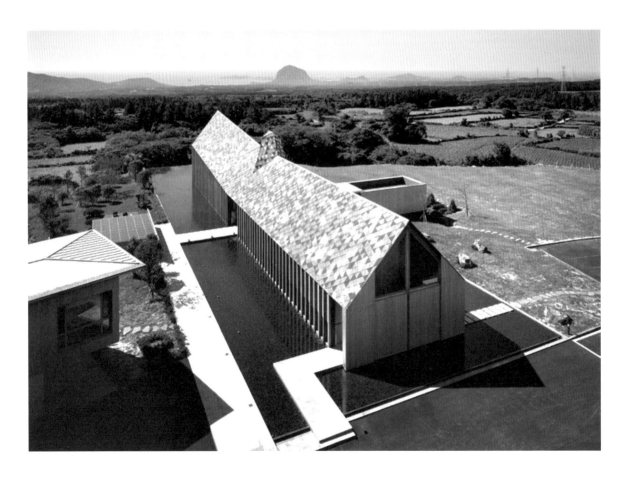

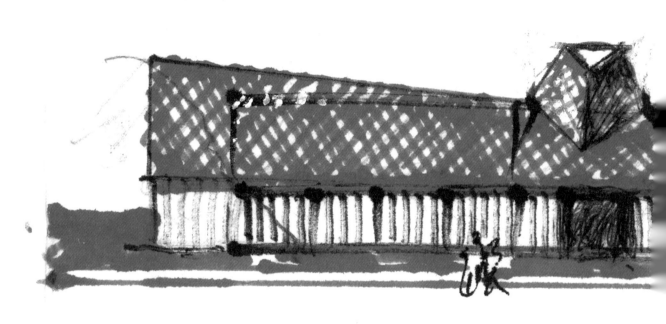

그곳에 잠시 멈춰서 있으면, 마치 주위에서 공기와 빛이 달려드는 듯하다.

그건 다름아닌 하늘의 움직임 때문이다.

그 순간, 하늘과 빛이 질주하는 듯한 표층을 나타내는 형태.

그러한 건축을 만들자고 마음먹었다.

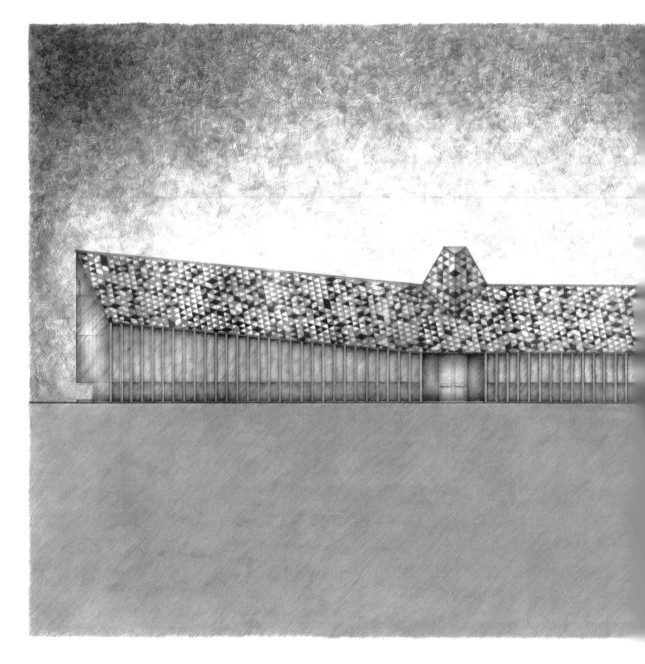

건물의 지붕이라기보다 상부의 조형이 하늘과 어떻게
조응할지가 건축적 주제였다.
이처럼 하늘과 일체화된 건축을 중요한 주제로 하는
건축을 시도했다.

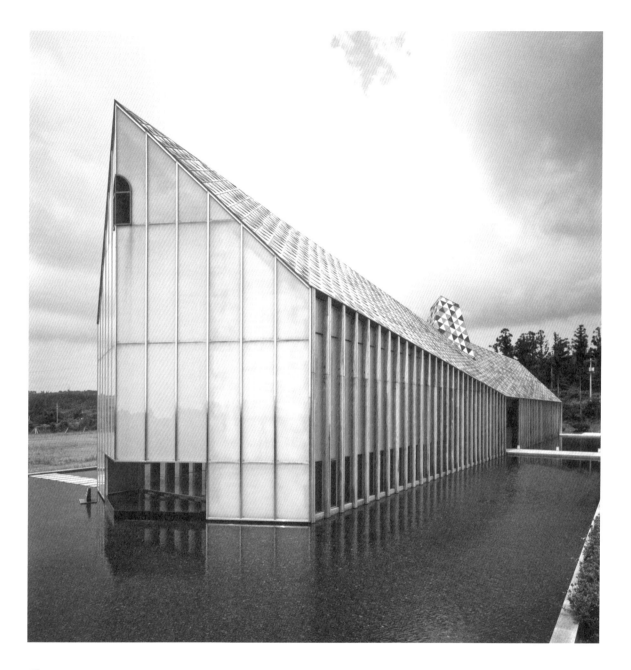

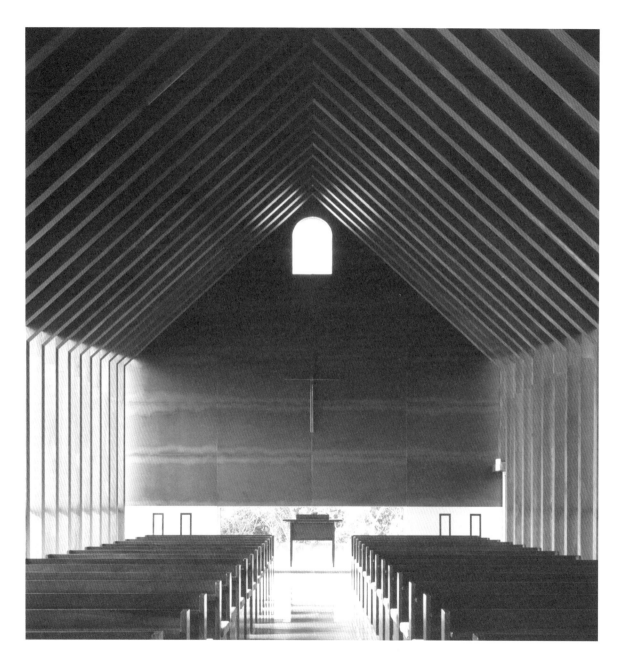

Biotopia Jeju Housing | 비오토피아 타운하우스 | 2009 | Jeju, Korea

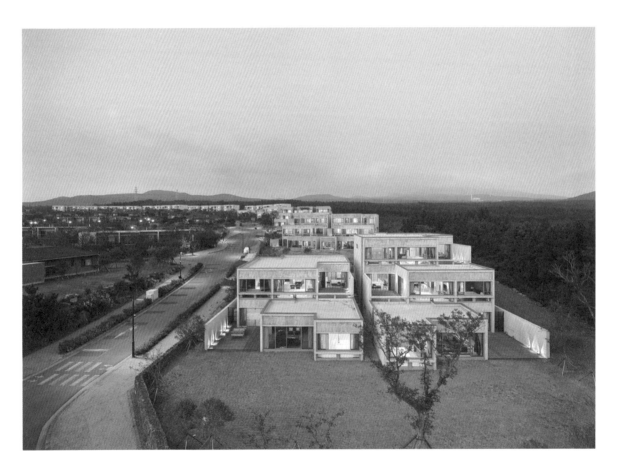

202. 2-Ga, Jang-chang-Dong, Jung-Gu, seoul, korea. Internet : http://www.chilla.net

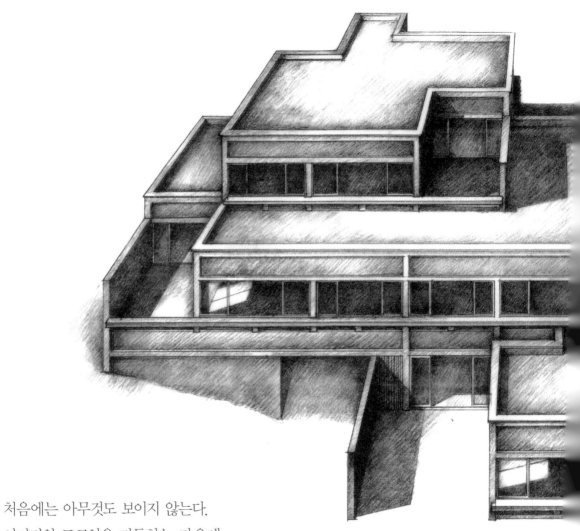

처음에는 아무것도 보이지 않는다.
이미지와 드로잉을 거듭하는 가운데
신기하게도 존재감을 가진 형상이 드러난다.

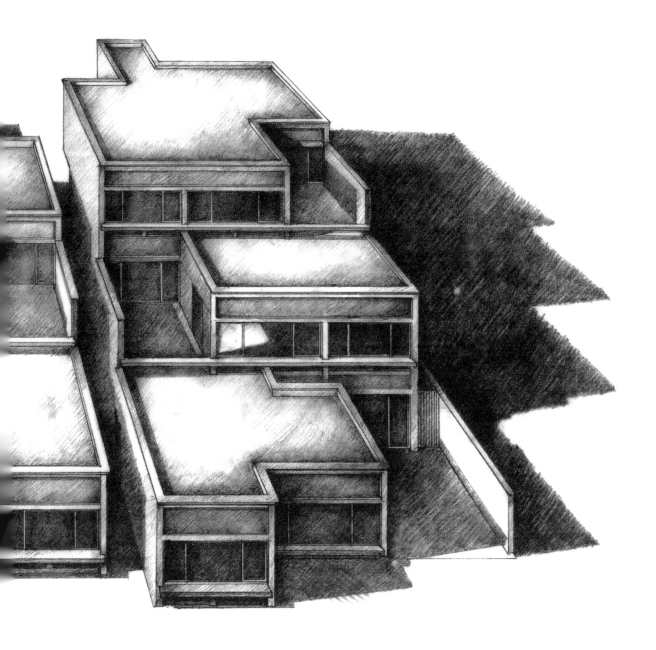

Seowon Golf Club House | 서원 골프클럽하우스 | 2009 | Paju, Korea

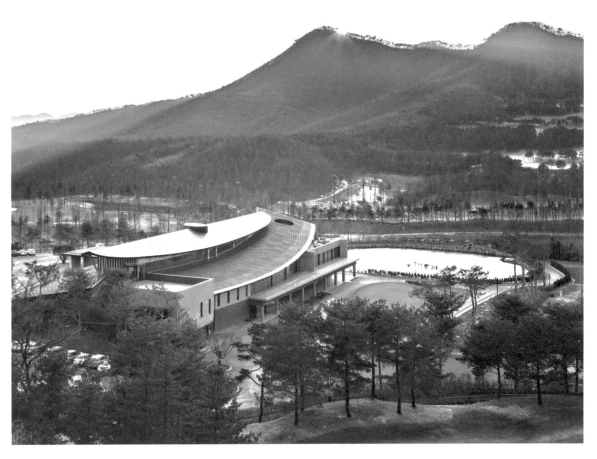

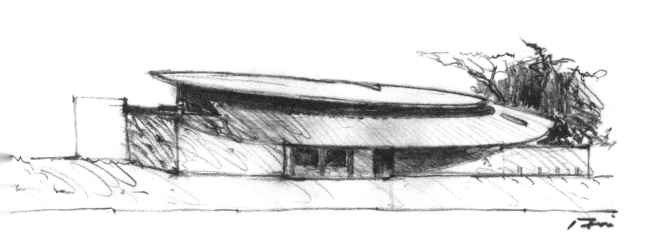

조형은 바람을 절대 거스르지 않아야 하며
자연의 힘인 바람에 관한 것은 바람에게서 배워야 한다고 생각한다.

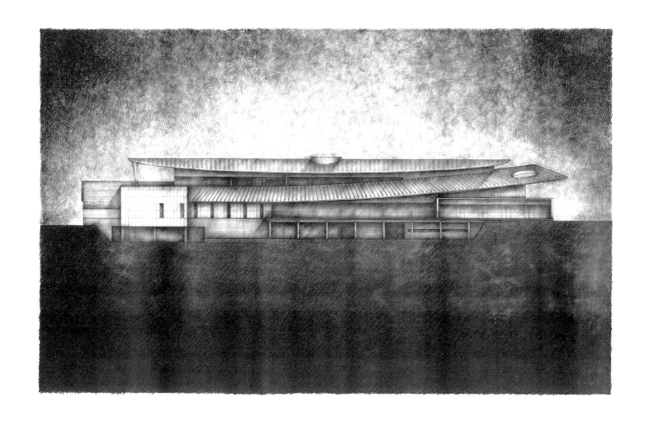

자연의 힘을 거스르지 않으며 건축가 스스로 납득할 수 있는 형태를 찾아야 한다.

나는 풍토, 경치, 지역의 문맥(context) 속에서 어떻게 본질을 뽑아내서
건축에 스며들 수 있게 하는지를 생각한다.
자연과 대립하면서도 조화를 추구하며,
공간과 사람, 자신과 타인을 잇는 소통과 관계의 촉매제여야 한다.

NLCS TOWER, JEJU Free International City Development Center

| NLCS 상징탑, 제주국제영어교육도시 | 2009 | Jeju, Korea

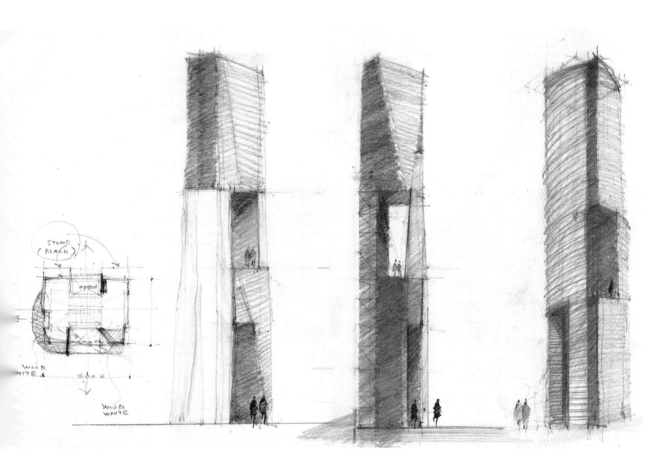

STONE
(BLACK)

OPEN

WOOD
WHITE

GOOD

WOOD
WHITE

207

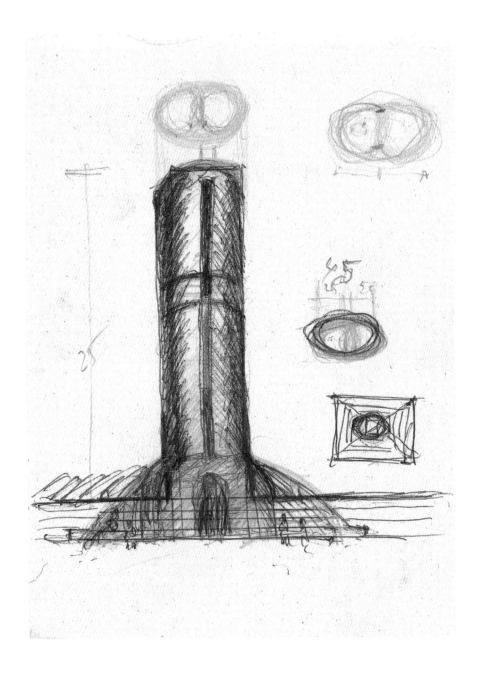

인간은 늘 상징을 추구한다.
탑은 그 낭만적인 표현의 하나라고 할 수 있다.

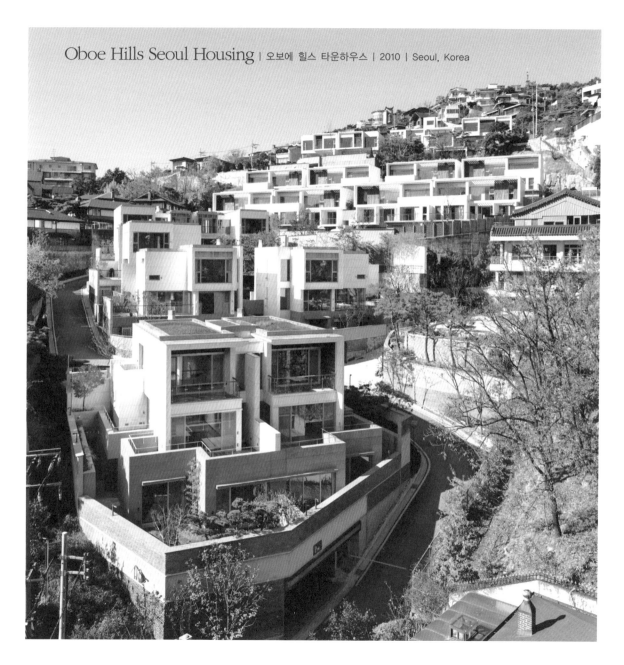

Oboe Hills Seoul Housing | 오보에 힐스 타운하우스 | 2010 | Seoul, Korea

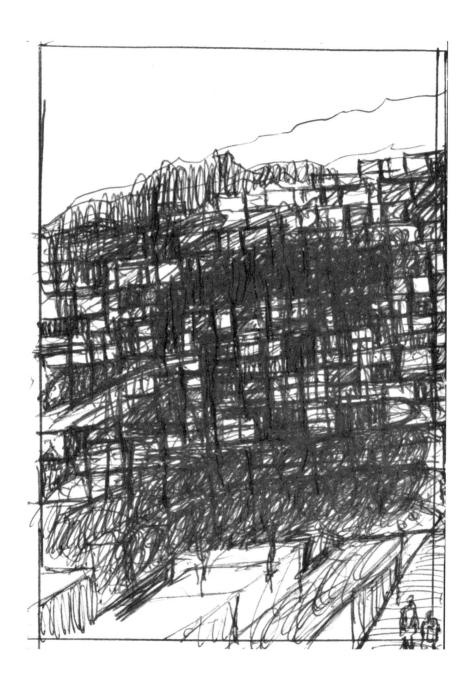

주위 환경과 땅의 영기를 담은 하얀 상자 형태가
중첩되는 건축을 떠올리며 옥상에 녹지를 계획하여
자연과 건축의 일체화를 도모하는 동시에
단지 전체의 여백을 살리려는 의도도 있었다.

새로운 기록으로

디자인 사전을 찾아보니 영어에서 온 드로잉drawing이라는 말이 일반적으로 사용되기 시작한 것은 60년대부터라고 한다. 소묘를 뜻하는 말로 이미 '에스키스esquisse'가 널리 사용되었는데 어느새 '드로잉'이 그 틈새를 파고 든 것이다.

'에스키스' 또는 이탈리아어의 '스키초schizzo'는 스케치하여 설계의 기본 개념을 정하거나 눈에 비친 형태와 착상을 간단히 기록한 그림이라기보다, 기본적으로는 밑그림을 마친 단계의 회화라고 하겠다. 종종 명암, 배색 등을 고려하여 대강 채색을 한 단계를 일컫기도 한다. 화가들은 보통 이러한 과정을 거친 후 완성을 위한 작업에 들어간다.

건축가 시저 펠리는 왁스로 만든 연필을 사용해서 명암으로 표면과 양감을 표현하여 건물의 착상을 전달한다. 이는 상세하게 그려낸 것이어서 드로잉이라기보다는 에스키스에 가까운데 이러한 테크닉으로 반사, 투명도 등 도면으로는 묘사하기 어려운 지각적인 성질을 표현한다.

내가 알기로는 에로 사리넨, 토니 가르니에도 기본적으로 같은 방법을 사용하고

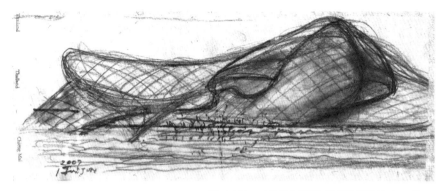

〈Music Village at Muido〉 계획안 스케치 | 2009 | Incheon, Korea

있다. 이에 반해 단게 겐조는 먹을 이용한 동양적인 표현으로 반사와 투명도를 표현해서 계획안의 아이디어를 전달한다.

　이러한 건축가들의 에스키스나 스케치는 건축주에게 보여주기 위해 그린 계획안일 뿐 아니라, 디자인을 확인하는 작업임과 동시에 새로운 표현을 떠올리는 과정이라고 하겠다.

　그러면 에스키스스케치와 드로잉의 본질적인 차이는 무엇일까?

　'드로잉'의 개념은 5,60년대에 걸친 미국의 전후미술계에서 큰 변화를 겪었다. 예술이나 디자인의 밑그림인 에스키스를 뜻하던 드로잉이 점차 그 자체로서 완결된 표현 세계를 가진 자립한 개념으로 발전했다고 한다면 너무 섣부른 판단일까? 디자이너나 건축가들의 스케치 행위와 그 의미가 앞으로도 크게 달라지지 않는다 해도, 드로잉은 주제의 범위에 따라 서서히 자립하는 표현 방법으로 변화할 것이다.

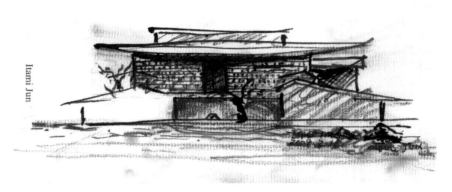

Itami Jun

〈영암미술관〉 계획안 스케치, 2009

1976년 뉴욕 근대미술관에서 열린 〈드로잉의 현재〉전의 안내서에서 바니스 로즈는 다음과 같이 말했다.

"추상주의 화가들, 특히 잭슨 폴록와 빌럼 데 쿠닝이 보여준 독자적인 가능성에 주목한다면, 드로잉은 이제 회화의 준비 단계라는 제약에서 벗어나 한 작품으로 독립할 수 있을 것이다."

드로잉에서 일기 시작한 새로운 가능성은 자연스럽게 다른 장르에 자극을 주었고, 특히 건축 분야에서 새로운 각성을 일으켰다. 또한 음악의 프리핸드나 다양한 기호의 도입, 건축의 시각적 이미지 투영 등에서 드로잉이 미친 영향을 찾아볼 수 있다.

⟨National Oceanic Museum Competition⟩ 계획안 스케치, 1993, Pusan, Korea

　오늘날 현대 미술과 건축은 각각의 첨단적인 표현 영역에서 일부 접근하면서도 다른 한편으로는 평행관계를 유지하는 미묘한 관계임에는 분명하다. 회화와 조각, 문학과 사상, 미술과 건축의 관계를 보면 서로 경쟁하고 자극을 주고받으면서도 각자 자신만의 영역을 넓혀가고 있다.

〈석미술관〉 스케치 | 2006 | Jeju, Korea

　건축 작품의 경우, 자립해 표현하려는 개인과 미완성 상태로 세워져버린 건축물 사이에는 한없이 소요된 시간과 공간이 존재한다. 실체로 변모한 건축은 바로 눈앞에 입체로 우뚝 서 있고 디자인된 현장에서 인간의 존재를 지각할 수 있다. 달리 말하자면 현장 목격자가 갖는 충분한 경험, 그러니까 촉각, 지각 또는 지각반응과 감성이 생겨난다. 실체화된 건축이 뿜어내는 어떤 기운 같은 것, 주위에 생기와 숨결을 불어넣는 듯한 대립과 현실감이 있다.

　종이 한 장 위에 그려진 드로잉은 만들어질 건축을 적나라하게 연상시켜 건축보다 더 매력적인 경우가 있는가 하면, 땅 끝, 풍경 저편을 향해 진실을 드러내 보이는 경우도 있다. 그러나 아쉽게도 건축이 자아내는 어떤 기운이나 주위를 숨 쉬게 하는 현실감을 드로잉에 기대할 수는 없다. 하지만 드로잉에는 건축 도면이 완성되기 전의 사유와 의미가 바닥에 깔려 있어 보는 이가 풍경 너머로 상상을 펼치도록 수많은 지각을 자극한다. 마치 어릴 때 꿈속에서 보던 그림자 연극과 같다면 너무 지나친 표현일까?

　내게 드로잉이란 건축의 밑그림이나 형태의 포름을 파악하기 위한 수단이며, 그

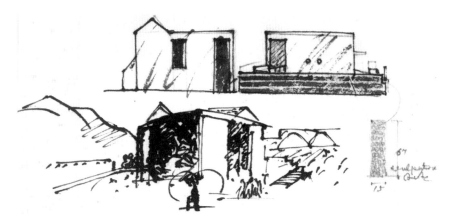

〈Q House〉 스케치 | 1988

자체가 건축에 대한 원초적 체험이고 건축을 향한 구조의 연속이기도 하다.

추상적인 형태에 겹쳐 그린 수많은 원들, 그 지저분한 조합의 흔적들로 가득한들 어떠하리. 종종 선은 이른바 모색하는 선의 매력을 벗어나 비묘사적인 성격을 띠고, 혹은 언어와 기호가 될지라도 그 또한 내게는 영혼의 드로잉이라고 할 수 있다. 이러한 프로세스야말로 번민에 가득 찬 재즈 피아니스트의 손놀림과도 닮았다고 문득 생각한 적이 있다.

사각형 안에 원을 그려, 그 입체가 공기와 같이 청명하고 생명을 머금은 것으로 드러나 말을 하는 것처럼 느껴질 때, 그것도 어떤 경지에서 얻어낸 해답이라고 할 수 있다. 논리가 아닌 직감적으로 파고들어 거기에 여운과 품성이 있다면 그것도 어떤 경지에서 찾아온 언어다. 그것은 내 세계 일부의 호흡이고 새로운 건축을 향한 표현이며 내 영혼의 드로잉이다.

마음이 떨리는 순간

사람들은 저마다 마음을 뒤흔드는 감동을 만나는 순간이 있다.

어느 비 내리는 날, 정원 한켠의 벽을 물끄러미 바라보다가 얼룩인지 낙서인지 분간하기 어려운 그림 같은 것을 발견하고는 별 생각 없이 못으로 장난삼아 살짝 덧그린 적이 있다. 그 벽면에 푹 빠져버린 순간, 뛰는 가슴을 억누를 수 없었다.

아마도 그 글자인지 얼룩인지 모를 추상화와 같은 모양이 내 마음을 흔들어 놓았음이 분명하다. 드넓은 바다도 산 속의 바위도 조각가들의 능숙한 손길이 있기에 있는 그대로의 자연모습이, 삶의 찬란함이 작품으로 표현되는 것이리라. 유리컵에 담긴 물이 하나의 표현이 된다면 종이 위에 그것을 옮겨 놓은 것도 또 하나의 표현이 될 것이다.

그러나 이들을 바라보는 시점에 따라 매우 달리 보이고 당연히 해석도 달라지는데, 사실은 그리 간단한 문제가 아니다. 그래서 물이 들어간 유리잔에 약간의 구속을 가해 위치를 바꾸어 본다. 그리고 자연광을 품은 그 순간, 완전히 변모하여 주위가 움직이기 시작한다. 유리잔에 조화롭게 새겨진 아련한 빛줄기. 그것이 발

<From Sea> | 2001 | oil on canvas

하는 미묘한 반짝임이 우아하게 움직이면서 유리잔과 물에 지나지 않던 것이 맑은
온기를 머금고, 그것을 바라보는 시선에 저절로 힘이 들어갈 때. 아름답다는 말밖
에 달리 형언할 수 없는 모습에 내 마음은 떨린다.

　언젠가 한밤중에 집 앞을 달리던 자동차의 급브레이크 소리에 잠이 깬 후, 이따

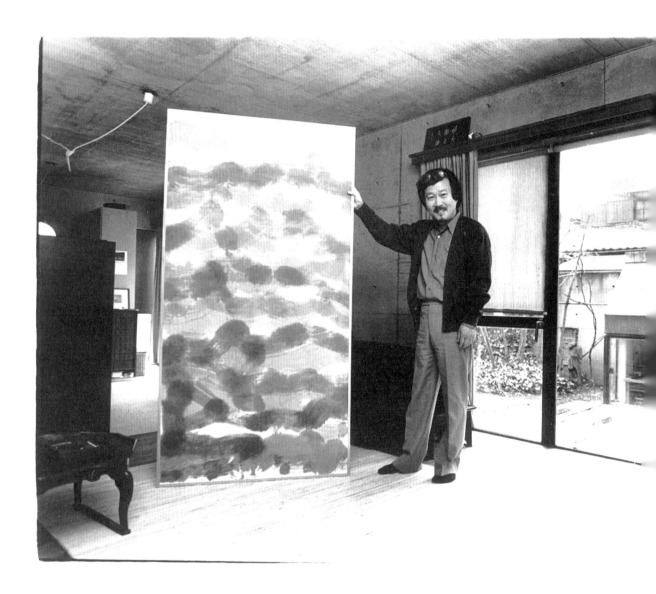

금 이유 없이 밤중에 깨는 버릇이 생겼다. 정적 속에서 빛을 받아 허공에 떠 있는 것처럼 보이는 흰 벽을 물끄러미 바라보곤 한다. 흐린 불빛이 비치는 흰 벽을 캔버스 삼아, 상상 속의 형태를 중첩시키고 현실의 온갖 것들이 꼬리를 물고 떠올라 그만 밤을 꼬박 새운 적도 있다. 개인전을 앞두고 그린 작품일 때도 있고 실현 불가능한 건축 구도를 상상하기도 한다.

어쩌다 기분 좋게 취해 새벽을 맞이할 때, 술이 나를 깨우는 모양인지 흰 벽의 예술작품은 현실에 존재하는 무언가를 한없이 무無로 되돌리며 나를 전율시키고 마음을 뒤흔든다. 그럴 때마다 항상 어린 시절을 보낸 시즈오카의 시미즈를 떠올린다. 그 환상 속에는 내가 뚜렷이 기억하는 후지산의 풍경이 등장하는데, 그 중에서도 부둣가에서 바라본 검푸른 거친 바다와 하얗게 눈 덮인 후지산의 대조, 저녁 노을로 붉게 물든 후지산과 굴이 열어 붉게 물든 산등성이의 대비, 자연 풍경이라기보다 마치 붉은 물감을 칠한 추상화 같은 그림이 내 취한 눈 속에 선명하게 떠오를 때도 이유 없이 가슴이 떨려온다.

건축가로 살고 있지만 어떤 때는 하염없이 그림을 그리곤 한다. 적어도 그때는 화가의 마음이다. 굳이 안 해도 될 것을 그 어렵다는 현대 미술에 도전장을 내밀고 있다. 그렇게 회화나 작품을 통해 이미지를 만들어가는 일을 멈출 수 없다.

최근에는 먹과 화선지를 자주 사용한다. 호흡을 가다듬고 두꺼운 붓으로 단숨에 선을 긋기도 하고 선을 뭉개기도 한다. 그림 작업이 착착 진행될 때가 있는가 하면 두 번 다시 보고 싶지 않은 때도 있는데, 그러한 신선한 경험이, 묵 향기와 젖어서 눅눅해진 선이 작품의 완성도를 떠나서 나를 흥분시키고 감정이 고조되어 한 장 두 장 의욕이 불타오르는 그 순간, 내 마음은 마구 떨린다.

작품 활동에 전념했던 건축가 이타미 준

반 시게루(三宅理一)

2011년 1월에 출판된 〈ITAMI JUN 1970-2011 이타미 준의 궤적〉에 이타미 선생은 "건축 세계에서 새로운 세계로 향해 도전하기보다 모든 움직임을 멈추고 '서서' 거기에서 움직이고 싶지 않은 충동에 사로잡힐 때가 있다. 자연의 나무나 돌이 건네는 말을 듣고 싶다. 바람의 소리, 땅의 소리에 귀 기울이고 싶다. 그러면 지금까지 보이지 않았던 세계, 새로운 공간이 보일 것 같다." 라고 말했다. 이는 너무나도 빠르게 변화하는 세상의 움직임을 '따라잡기 힘들다던' 이타미 선생이 자신의 정체성과 작가의 위치를 지킨 몇 안 되는 건축가로 남을 수 있었던 '재능'이다.

내가 28세가 되어 일본에 귀국했을 때 이타미 선생과 가까이 살던 터라 건축가 아즈마 다카미쓰 선생님을 따라 이타미 선생님 댁의 가든파티에 간 적이 있다. 그것이 인연이 되어 가족이 함께 어울리는 절친한 사이가 되었다. 이후 한국에 갈 때면 안내도 해주시고,

술자리에 데려가시곤 할 만큼 선생은 내가 사적으로 교류하는 유일한 건축가였다. 동네에서 우연히 마주치면 "오오~~ 자넨가? 지금 한 잔 하러 가세!"라며 알은 체를 해주셨는데 지금도 동네를 거닐 때면 그 목소리가 들리는 듯하다. 그렇게까지 절친한 사이가 된 것은 단순히 집이 가깝기 때문만은 아니다. 내가 26년간 변함없이 건축가의 참모습으로 존경해 온 몇 안 되는 분이었기 때문이다.

거의 대부분의 건축가들은 시대적 유행의 영향을 받아 스타일을 능숙하게 변화해간다. 그리고 생계를 위해 또는 사회적 성공을 위해 교직에 몸을 담는다. 그리고 갖가지 위원직을 맡고 나이에 걸맞은 간판을 달고 포장을 한다. 작품은 거의 스태프들에게 맡기고 작품 이외의 분야로 대부분의 시간을 보내는 일이 많다. 그런 건축가를 사람들은 '대선생님'이라 부르지만 작가로서는 사실 종언을 맞이한다. 어떤 의미에서 세상을

226

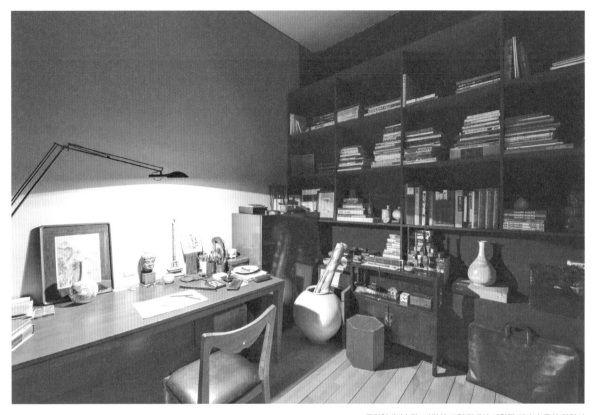

국립현대미술관 '바람의 조형'전에서 재현된 이타미 준의 작업실

사는 요령이 별로 없었던 이타미 선생은 이런 유혹에 빠지지 않고, 아니 결과적으로는 '운 좋게' 유혹받지 않은 채 작품에 몰두해 왔다고 말할 수 있을 것이다. 그런 한결같고 요령 없는 이타미 선생이 나는 정말로 좋았고 존경할 만한 건축가의 모습이라고 생각했다.

세상살이 요령이 없는 이타미 선생이었지만 소재에 대한 감성, 뛰어난 프로포션, 그리고 '어두운 공간의 밝음'에 대한 구성력은 타의 추종을 불허하는, 매우 보기 드문 작가였다. 개인적으로는 무엇과도 바꿀 수 없는 소중한 '형님'을 잃은 셈이고 일본 건축계를 이끄는 훌륭한 장인이자 리더를 잃은 슬픔은 이루 말로 다 할 수가 없다.

맺음말

2001년 파리에서 이타미 준과 장녀 유이화

'아이야~ 아이야~'라는 노랫말로 유명한 엔카 가수 기타지마 사부로의 '눈보라 날리는 길'. 그 노랫말을 작사한 호시노 데쓰로 씨가 이 원고를 쓰는 날 세상을 떠났다. 그 소식에 나는 어떤 운명을 느끼지 않을 수 없구나. 쇼와昭和:일본의 연호, 1926~1989시대에 태어나 자란 나에게서 쇼와가 점점 더 멀어진 느낌이다.

그리고 그 '아이야~ 아이야!'는 잘은 몰라도 한국에서 아버지들이 어린 딸을 부르는 말이라고 알고 있다. 내 딸아, 너는 기억하지 못하겠지만 네가 걷기 시작할 무렵 어느 사진가의 집에서 그 집의 새하얀 창호문에 두 손가락으로 구멍을 뚫은 적이 있단다. 순식간에 일어난 일이었지. 지금 생각해 보면 아마도 그 둥근 구멍을 통해 문 밖의 세계를 보고 싶었던 게 아닐까 싶구나. 그때부터 너는 여류건축가가 될 운명이었을지도 모르지.

너는 대학을 졸업 후 나의 반대를 무릅쓰고 뉴욕에서 건축을 공부하기 위해 유학길에 나섰다. 지금은 건축가가 되어 치열한 프로들과의 경쟁 속에서 열심히 살아가는 너에게 여러 말 할 생각은 없다. 네 자신이 현장의 혹독함을 가장 잘 알고

있을 테니 말이다. 하지만 꼭 이것만은 말해 주고 싶구나. 너에게도 실의의 순간은 반드시 찾아올 거라고. 내 자신 경험을 통해서도 그건 분명히 말할 수 있다. 기죽지 말고 물러서지 말고 실의에 빠졌을 때일수록 더더욱 감성을 연마하는 기회라고 생각하거라. 특히 한국은 유교의 나라인 터라 우리 때만 해도 건축가 세계에서 통용되는 여성 건축가를 찾아볼 수 없지만 가까운 장래에 일류라 불리는 여성 건축가가 나올 것임에 분명하다.

앞으로 건축이 어떤 변화를 겪을지는 알 수 없지만 네게 분명히 말할 수 있는 것은 자신을 갈고 닦아 스스로의 내실을 기하고 유행이나 조류와 같은 정보에 휩쓸리지 말라는 점, 그리고 건축가 무라노 도고가 말했듯이 − 내가 좋아하는 말이기도 하다 − "역사 위에 서라."는 점이다. 새로 나오는 이 작품집은 나와 같은 세대와 후배들에게 보내는 메시지이며 아버지가 딸에게 남기기 위해 만든 것이기도 하다. 내 자신이 굳이 편집과 제작을 도맡겠다고 고집했던 것도 그 때문이다.

미국, 유럽, 한국에는 건축가를 프로모션하는 건축 편집자, 또는 건축평론가들이 있지만 지금 일본 건축계는 안타깝게도 건축가를 적극적으로 소개하는 미디어도 없고 그런 일류 건축 저널리스트도 없는 게 현실이다.

일본의 출판계 자체가 그럴 수밖에 없는 상황이라는 점은 충분히 알고 있으나 제대로 된 건축잡지는 있지만 무엇보다 편집자의 얼굴이 보이지 않는 것이 문제라고 해도 틀리지 않을 것이다. 즉, 일류 건축 저널리스트가 없다는 뜻이다.

시라이 세이치, 무라노 도고를 철저하게 프로모션했던 과거의 미야우치 요시히사 씨나 가와조에 노보루와 같은 편집자도, 건축평론가도 이제는 찾아볼 수 없다.

이 책도 20년 후 제대로 남아 있을지 자신이 없다. 지금까지 내 주위에 있던 모든 것이 순식간에 사라지고 있다. 지금까지 익숙했던 것들이 모두 사라지고 그에 대한 놀라움과 상실감과 적막감에 좌절한다. 폐허와도 같은 건축을 지향하라던, 존경하는 시라이 세이치 선생의 말도 허무하게 맴돌 뿐이다.

변용하는 도시에서의 이동, 적층화 과정으로 인해 사회적·물질적으로 부패하고 마비되어버린 도시. 경제적 효율성만이 우선시되어 움직여 온 도시의 복잡한 양상은 정보통신 시대의 세계 경제에서 더 이상 적절하지 못한 것이 되었다.

그러나 내 딸아! 나는 내 방식대로 새로운 작품집을 계속해서 만들어가려 한다. '건축은 본질적으로 넌센스'라고 말한 유명 건축가도 있고 앞으로 건축이 어떻게 변화할지 모르지만 스스로 누구를 위한 건축인지를 자문하고 건축을 오브제가 아닌 '예술과 건축의 융합'임을 늘 고민해왔다.

이 작품집의 맺음말이 일반적인 맺음말과 달라 매우 송구스럽다. 우리 스태프 모두가 밤샘 작업을 하며 나를 도와 초보자들 손으로 열심히 만든 작품집이다. 그리고 조언을 주시고 이 작품집 홍보를 맡아 주신 크레오의 아카히라 가쿠조 씨께 감사의 마음을 전한다.

2010년 12월

이타미 준

※ 이 글은 2010년 일본에서 출간된 건축가 이타미 준의 마지막 작품집의 맺음말이자 후기입니다. 딸에게 보내는 편지형식을 띤 다소 일반적이지 않은 맺음말이지만 이 시대를 짊어지고 살아가는 모든 젊은 건축가들에게 남긴 마지막 말씀인 것 같아 이 책을 통해 나누려 합니다. 아버지가 제게 남겨주신 글과 더불어 저 또한 일반적이지 않은 맺음말이지만 생전 아버지가 제게 남기신 마지막 편지에 대한 답글로 맺음말을 대신하고자 합니다.

그리운 아버지

그곳에서 편안하신지요. 4년이 지나서야 아버지께 뒤늦은 답장을 드립니다.
2010년 끝자락에 작품집 편집을 거의 마치실 무렵, 아버지께서는 약간 상기된 어조로 제게 전화하셔서 작품집 후기를 제게 쓰는 편지로 대신했다며 기대하라 하셨지요. 회의 중에 전화를 받아 즉각적인 반응을 안 보이는 제게 궁금해 하지도 않는다며 아이처럼 서운해 하셨던 기억이 납니다.

유난히 둘도 없는 단짝 친구인양 부녀관계를 과시하며 지냈던 아버지와 저인데, 이리 홀로 남겨지니 시간이 지나고 지나도 아버지와 함께했던 그 모든 것이 그립기만 합니다. 그 많은 곳을 같이 여행하면서 정겹게 나누었던 담소며 밤새 술잔을 기울이며 끝없이 나누었던 그 수많은 이야기들 …. 유난히 아버지와 저는 그렇게 둘만의 시간을 갖는 것을 즐겼고 돌이켜 생각해보면 제게는 절대 행복의 순간들이었습니다.

대학 졸업하는 해에 뉴욕으로 건축을 공부하러 간다는 말씀을 드렸을 때 아버지께서는 완강히 반대를 하셨지요. 그 누구보다도 혹독한 건축계의 현실을 아셨기에 저에게 펼쳐질 녹녹치 않을 세상이 아버지는 무척 걱정이 되셨던 게지요. 결국 거의 가출하다시피 뉴욕행 비행기에 몸을 실은 저를 1년 후에나 연락도 없이 보러

오셨어요. 책상 위 과제물로 만들고 있던 건축 모형들을 보시더니 "어쩔 수 없나보다…" 하시며 하늘을 향해 한숨 쉬듯 담배를 태우시던 아버지의 모습을 떠올릴 때마다 지금도 웃음이 나오곤 합니다. 그때 타국 생활에 지쳐 있던 저를 데리고 브루클린 브리지 밑에 있는 뉴욕 최고의 레스토랑에 데려가주셨어요. 아버지의 복잡미묘한 표정과 함께 와인잔을 부딪쳤던 그때의 장면은 그 뒤로 펼쳐진 아버지와 제가 같이 한 건축 인생의 서곡과도 같이 남아 있습니다.

2001년 초겨울, 뉴욕에서 공부를 마친 후 회사를 다니고 있던 제게 전화하셔서 언젠가 한국에 돌아올 생각이라면 지금 와서 아버지를 도우라는 그때의 아버지 목소리에는 비장함마저 느껴져 한마디 대꾸도 없이 바로 뉴욕 생활의 종지부를 찍을 수밖에 없었습니다. 그 즉시 회사에 사표를 냈고 그 이후로 참으로 많은 일들을 아버지와 함께 해냈습니다. 그 중 첫 임무였던 프랑스 〈국립 기메 박물관〉에서의 전시 확정까지 결코 쉽지 않은 과정이었지만 실로 치열하게 준비를 했던 기억이 납니다. 그곳에서의 전시는 아버지가 더 이상 한국과 일본 사이에서의 경계인으로 머무르지 않고 '세계적인 건축가 이타미 준'이라는 타이틀에 꽤 무게가 실릴 확신을 얹어줄 결정적 사건이 될 것이라 저는 직감하고 있었습니다. 그렇게 염원하고 소망하셨던 프랑스 〈국립 기메 박물관〉에서의 전시가 확정되었을 때 아버지는 그 모든 굴레에서 비로소 자유로워지신 듯한 표정이셨습니다. 아시아인으로서는 최초로 그 콧대 높은 프랑스 국립 미술관에서의 개인전이 확정된 역사적인 순간이었지요.

그 전시가 좋은 평가를 받아 슈발리에 문화훈장을 받으셨을 때 얼마나 행복해하셨는지…. 재일 한국인으로 사셨던 그 고독한 투쟁의 수고에 대한 보상을 모두 받으신 듯해 보였습니다. 그 후 아버지께서는 왕성한 창작 욕구를 불태우며 스케

치들을 그려내셨고 저는 밤낮없이 뛰어다녔지요. 〈핀크스 비오토피아〉, 〈오펠 클럽하우스〉, 〈세 개의 미술관〉, 〈방주교회〉 등 수많은 생각들과 과정들을 공유해나가며 둘도 없는 환상적인 호흡을 맞춰 나갔습니다.

그러던 중 책상 위에 스케치 몇 장만 남기신 채 그리 갑작스럽게 황망히 떠나셨지요. 맘껏 슬퍼할 겨를도 없이 저는 남겨진 그 많은 일들을 잘 마무리해야 한다는 생각뿐이었습니다. 계실 때는 여쭤보지도 않고 거침없이 결정하며 진행했던 일들조차 아버지 이름에 누가 될까봐 모든 결정이 망설여졌습니다. 그렇게 두렵고 떨리는 마음을 다잡고 결정의 순간마다 아버지를 떠올리며 아버지와의 기억 안에서 답을 찾아 아버지의 유작들을 완성시켜 나갔습니다. 그렇게 〈서원밸리 골프클럽하우스〉와 〈제주 NLCS〉를 완성시켜 놓고는 아버지가 만족하실까, 부족하다고 여기시지는 않을까 조바심을 내며 얼마간은 마음이 무겁기도 했습니다.

돌이켜 생각해보면 의도치 않으신 제 진로 선택에 몹시 난감해 하셨지만 점점 건축가가 되어가고 있는 저의 모습을 지켜보시며, 그리고 함께 그 많은 일들을 해내는 모습을 보시며 너무나 행복해하신 것 알고 있습니다. 무엇을 하든 아버지는 제게 "고맙다", "미안하다"는 말씀을 늘 잊지 않으셨고 "나 때문에 네가 너무 고생을 한다"며 안타까워하셨어요. 아버지는 그렇게 때로는 듣기 민망할 정도의 과한 칭찬들마저 아끼지 않고 해주셨는데 그런 이야기가 마치 당연한 듯 저는 듣고만 있었습니다.

아버지……. 계실 때 말씀 못 드린 것이 너무나 후회스럽지만 지금이라도 말씀드리려 합니다. 부족한 저를 끝까지 믿고 같이해 주셔서 정말 감사합니다.

어린 저를 늘 현장에 데리고 다니셨던 아버지. 작품에 대한 열정으로 건축주마

저도 달가워하지 않는 현장을 직접 쫓아다니며 열정을 불태우셨던 모습들. 당장 말이 통하지 않아 답답한 마음에 저를 통역자로 내세우며 알아듣든 못 알아듣든 설계의 의도를 정열적으로 설명하시며 관철시키려 하셨던 모습들 …. 아버지의 그런 모습들을 보며 저 또한 아버지처럼 그렇게 혼신을 바칠 수 있는 직업을 갖고 싶다 생각해 선택한 건축가의 길입니다. 아버지와 함께 했던 그 기억 하나하나가 제게는 무엇과도 바꿀 수 없는 위대한 유산입니다. 그리고 그 모든 기억들이 제게는 큰 배움이었고 세상을 의연히 대처할 수 있는 힘이 돼 주고 있습니다. 밀어닥치는 불경기의 한파 속에서도 사무실을 운영하며 정신적 여유를 갖는다는 것이 정말 쉽지 않지만 아버지의 말씀을 떠올리며 노력해봅니다.

아버지께서는 실의의 순간이 오면 기죽지 말고 물러서지 말고 그럴 때일수록 더더욱 감성을 연마하는 기회로 생각하라 하셨습니다. 아버지가 안계시고 혼자 남을 저를 생각하시며 남기신 유언과도 같은 절절한 위로와 당부의 말씀이라 생각하고 그때마다 그 말씀 붙들려고 노력하고 있습니다. 아버지 말씀대로 숨 쉴 틈도 없이 급하게 변하고 있는 이 정보통신 사회에서 유행이나 조류 따위에 휩쓸리지 않고 나만의 사상, 정체성 찾기에 늘 고심 중입니다.

건축으로 한평생을 보냈지만 60이 넘어서야 건축이 뭔지 알 것 같고 70이 넘으니 나의 독창성이 무엇인지 알 것 같다는 말씀을 들은 저입니다. 모든 디자인은 신체로부터 우러나오고 그 신체는 환경의 지배를 받기에 건축가는 아름답게 살아야할 의무가 있다 하시며 생활에서의 모범을 늘 보여주셨습니다. 한평생 20평짜리 집에서 흐트러진 모습 한 번을 안보이시며, 건축가의 삶 자체가 모던 라이프의 본보기가 되어야 한다며 스스로에게도 엄격한 잣대의 기준을 대셨던 아버지.

서울이라는 도시의 현재를 살아가며 아버지의 말씀처럼 불확정하고 빠르게만 흘러가는 도시의 문맥 아래에서 어떤 본질을 추출해내야 할지 늘 어지럽습니다. 그 안에 어떠한 정체성을 가지고 나를 매개체로 삼아 역사 위에 서야 할지 … 여전히 저는 혼란스럽습니다. 예술가적 기질을 발휘하는 조형가까지는 아니더라도 논리적 프로세스와 강한 콘셉트가 형태로 귀결되는 건축가들 속에서 스스로에 의해 던져지는 질문과 답들 속에서 길을 헤맬 때도 있습니다.

　특히 도심지 근생 프로젝트를 대할 때면, 하루하루가 돈이기에 클라이언트가 어떤 콘셉트를 받아들이길 기대하기보다는 수익을 위한 요구들을 반영시켜주면서 이분법적으로 공공의 개념과 나를 움직이는 동력을 충족시켜주기 위해 피상적으로만 마술가루를 입혀야 하는 작업에 직면하기도 합니다. 아버지가 늘 말씀하시던 새로운 조형을 추구하기엔 절대적 한계가 있어 무기력함에 빠지기도 하고, 스스로가 연마하고 익힌 직감과 감성이 밑바탕에 깔리고 시작되어야만 할 디자인 프로세스가 결국 여러 상황에 의해 형태가 결과로만 존재할 수밖에 없는 상황과 마주하였을 때는 스스로 죄책감에 시달립니다. 지금의 저와는 비교할 수 없이 열악하고 차별에 맞서며 건축가로서 본인만의 언어와 정체성을 만들고 지켜나가신 아버지를 생각하면 이 모든 투정이 사치고 어리광에 불과하다는 것을 잘 알고 있습니다.

　사랑하는 아버지….

　앞으로 건축이 어떤 변화를 겪을지는 알 수 없지만 분명히 말할 수 있는 것은 자신을 갈고 닦아 내실을 기하고 유행이나 조류와 같은 정보에 휩쓸리지 말라고 하신 말씀, 그리고 역사 위에 서라는 말씀 가슴에 새기고 또 새겨 나가겠습니다. 평생의 삶의 모습을 통해 아버지는 제 가슴에 어떤 강력한 씨앗을 심어주고 떠나

셨습니다. 그 씨앗에 나만의 연마된 미적 감각과 언어라는 양분을 꾸준히 부어주며 나만의 사상과 정체성으로 시대의 흐름 사이에서 균형을 잃지 않기 위해 매순간 고민합니다. 그래서 그 씨앗이 깊숙이 뿌리내리고 건강한 나무로 자라 그 어떤 풍파에도 흔들림 없이 자신의 소리를 내며 아름답게 서 있을 날이 오기를 매일 기대해봅니다.

조급함에 화려한 형태와 강렬한 콘셉트를 무기로 삼는 곡예를 하기보다, 화려한 형태는 아니지만 은은하고 깊은 맛과 온기가 느껴지는 우리의 도자기들처럼, 그리고 아버지가 물려주신 책가도처럼 화려한 장식성으로 눈을 자극하기보다 견고한 구조적인 짜임과 공간의 깊이가 보이고 그 다음에 정성과 치밀함으로 만들어진 건물의 디테일이 드러나는 그런 건축을 만들고자 노력하겠습니다. 언젠가 아버지를 재회하였을 때 칭찬받고 싶은 당연한 딸의 마음으로요.

더불어서 건축가 이타미 준을 기리는 추모사업 또한 힘닿는 데까지 게을리 하지 않으려 합니다. 추모 1주기 때는 여전히 아버지를 잃은 슬픔과 닥쳐 있는 많은 일들을 해결하느라 바쁘고 지쳐 있던 차에 아버지의 절친한 후배인 건축가 '반 시게루' 씨의 도움으로 일본의 건축 전문 갤러리 〈MA〉에서 회고전을 가졌습니다. 또 그렇게 생전에 소망하시던 한국에서의 귀국전도 〈국립 현대미술관〉에서 "바람의 조형"이라는 제목으로 8개월이라는 장기간의 전시를 마쳤습니다. 양국에서 열린 두 전시는 매우 성공적으로 성황리에 치러졌고, 그 전보다도 더 많은 건축을 공부하는 양국의 학생들이 건축가 이타미 준을 알게 되었습니다. 지금은 마지막까지 붓을 놓지 않았던 '화가 이타미 준'을 재조명하기 위한 전시도 협의하고 있습니다. 이 전시 또한 벌써부터 미술계 많은 분들의 기대를 모으고 있습니다.

사랑하는 아버지….

유언장에 남기신 〈이타미 준 건축자료관〉이 곧 방배동 사옥 지상 1,2층에 만들어집니다. 이 공간은 두고두고 아버지를 기억하고 알고 싶어 하는 분들의 발길들로 끊이지 않을 겁니다. 비록 육신은 하늘나라로 가셨지만 이곳에 남겨진 많은 훌륭한 작품들이 아버지를 대신해서 남아 있습니다. 그리고 그 아름다운 작품들은 앞으로도 '이타미 준'이라는 건축가를 오랫동안 빛나게 해줄 것입니다.

얼마 전 마키_{이타미 준의 차녀}가 꿈속에서 아버지를 봤다며 꿈 이야기를 해주었습니다. 꿈속에서도 아버지는 천국에 일이 너무 많아 바쁘시다며 생전의 모습처럼 매우 분주하셨다고 합니다. 그 이야기를 나누며 저희는 매우 안심하며 소리내 웃었습니다.

아버지….

아버지 생전에 그토록 듣고 싶어하시던 말일텐데, 어린 시절 오랜 시간 떨어져 지낸 탓인지 미련스럽게도 늘 의젓한 장녀의 모습만 보여드리고 싶은 마음에 맘껏 해드리지 못한 말이 있습니다. 다시 뵈면 정말이지 실컷 해드리렵니다.

"아버지 사랑합니다."

"아빠 사랑해~"

2014년 10월

아버지를 누구보다 존경하고 사랑하는 딸

유이화 올림

내가 전하고자 하는 것은
건축을 매개로서 자연과 인간 사이에 드러나는 세계.
즉, 새로운 세계를 보는 것이고 보이지 않는 세계를 보는 것이다.

⟨Music Village at Muido⟩ 계획안 스케치 | 2009 | Incheon, Korea

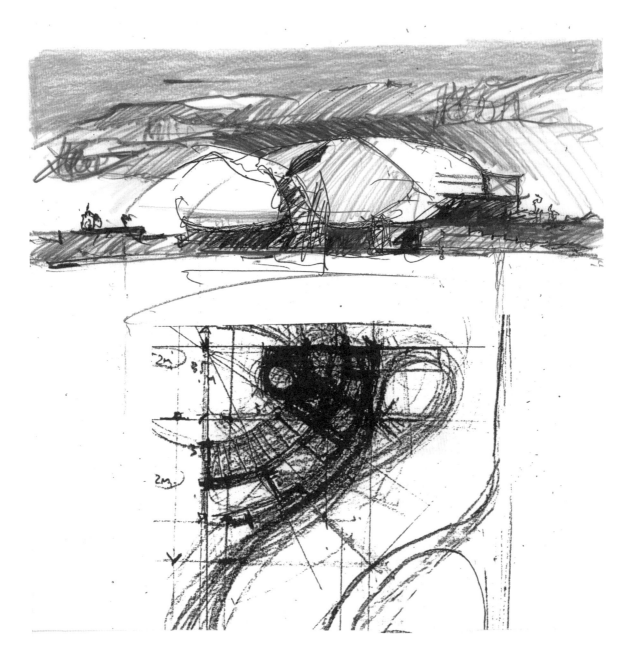

239

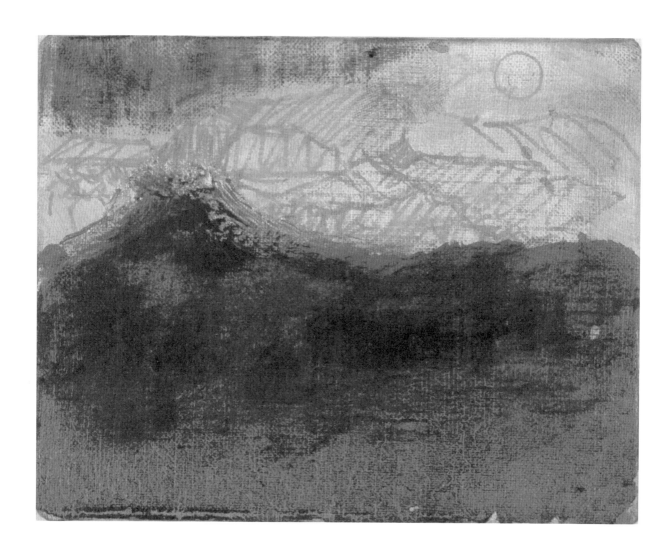